POP 海報秘笈

（手繪海報篇）

POP精靈・一點就靈

●POP系列叢書。

前言

　　〝學習POP‧快樂DIY〞，是筆者所成立的POP推廣中心所強調的重點，一系列的課程研發，經筆者多年從事POP教學的經驗，及經試講試教和學生學習的互動過程中一直修整到有系統並大眾化，可以簡易學習輕鬆入門。

　　整合教學經驗並加以系統化來回饋學生和讀者，所精心策劃的POP系列叢書讓更多有心學習POP而不得其門而入的讀者和學生能以最容易快速的學習方法進入有趣的POP世界。

　　有別於坊間一般的POP書籍，字學系列叢書全部是由字學公式引帶出書寫口訣及書寫上的小偏方，讓學員以理解的概念來書寫POP字體，加上字帖的解析各種字體的應用都可以對照來舉一反三增加學習效果並加深印象。

　　學習POP的人口逐漸增加，希望本書能幫助您快速地進入POP有趣的世界，如果有任何有關POP的問題，也請您不吝指教地和POP推廣中心聯絡，我們將以最誠懇的心回應您，並提供我們專業經驗的諮詢，再一次地感謝讀者對簡仁吉POP系列叢書的支持，我們將更加努力地回饋給您。謝謝！

●字學公式讓讀者可快速進入POP領域。

●字帖為讀者學習不可或缺的藍本。

●POP正體字學為任何字體的基礎。

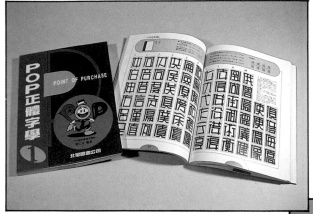

●正體字是所有POP字體的最基本的架構，學習POP字體最基礎概念也是由正字來延伸的，詳細而有系統的結構讓初學者能有效並快速地學習，加上口訣來強化學習效果，而且正字並不是呆板不變的，其可運用搭配各種尺寸的麥克筆或將字體做拉長、壓扁、變形、增加、破壞等要素轉換而有不同的風貌呈現，並依其屬性應用在合適的相關媒體上面，所以初學POP字體的讀者，可以參閱本書來加以延伸應用。

●坊間所看到的POP字體大多是類似此種字型，可見此種活潑的字體是深受大家的喜愛的。其書寫原則也是由正體字加以延伸轉化，所以能輕鬆入門，此種字型適合較開朗、活潑的場合、可以增加賣場的熱鬧氣氛，而且其書寫速度快也是POP創作人員喜愛的原因之一喔！

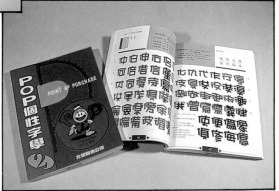

●POP個性字學讓POP字體更加的活潑。

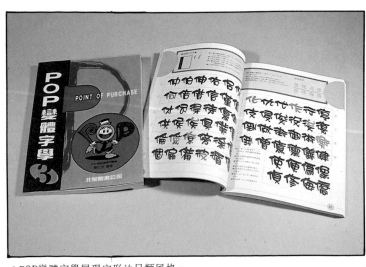

●POP變體字學展現字形的另類風格。

●POP變體字學(3)（基礎篇）和POP變體字學(4)（應用篇）是專為喜愛變體字的讀者，做為一簡易入門並有系統能快速學會且可馬上應用的專門書籍。此種字體結合了正字和活字的書寫技巧並融入中國書法的瀟脫率性的的感覺，強烈而豐富的傳統意味可以應用在很多相關媒體上面，諸如書籤、卡片、裱畫、海報、個性招牌都可以「快樂DIY」並由中享受製作的樂趣。相信喜愛POP的讀者一定不能錯過喔！

目錄

序言

●POP推廣中心為全省唯一最專業的教學機構。

自從筆者成立POP推廣中心後受到熱烈的回響與支持，使筆者更有信心能力於POP的研究與發展，讓POP的廣告文化深入至每個角落。不僅將POP的推廣路線多元化，從演講、營隊、社團、教師課後研習、機關團體技能進修……等，依各個團體的屬性加以設計課程，研發教材、傳授輕鬆易學的POP觀念。由於POP廣告的實用價值較高，可應用在各行各業的宣傳上，輕易傳達促銷訊息而提高營業額。以致POP廣告被公認最佳的宣傳媒體。除此之外其學習的年齡層由11歲至60歲不等。是一個老少咸宜受歡迎的進修技藝也是培養第二專長的最佳選擇。可提升生活情趣增加個人的自信與成就感。舒解身心，腦力激盪展現創意的寫真。給您全新美學的生活體驗與感受。

POP推廣中心是全國唯一最專業且有系統的教授組織，從師資的培訓、課程研發與研究皆花了很大的心力與時間，其目的是提昇POP廣告在市場有更確立的定位，教育更多有興趣的學員，增進POP能力，才能創造更多的機會與展現空間。拓展最為完善的POP創作領域。提供給有興趣的讀者最專業的諮詢與服務，歡迎加入有趣的POP領域。

此本書所要介紹的是手繪海報的技巧與方法，從字體架構的分析與裝飾、插圖、圖片，技法的應用及各式編排的構成，皆有詳細且完整的說明，範例高達500多張提供給讀者最佳的參考依據，希望此書可帶給您全

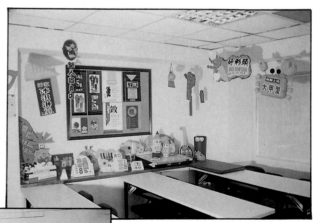

●優雅舒適的教學環境。

新的POP觀念。最後，唯筆者才疏學淺，疏失之處，尚望各界先進，不吝指正，謝謝！

簡仁吉于台北　1997年9月

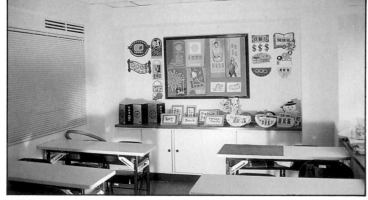

●教學成品陳列、小班教學。

●POP海報剪貼基礎班

●教室佈置陳列班

壹、推廣課程篇

一、POP海報剪貼基礎班

從簡易的字學公式到編排與構成，各種筆的應用，字形裝飾，七種數字的書寫技巧與變化。麥克筆平塗法上色，技巧，實做4張POP手繪海報。輕鬆易學快樂入門。剪貼技巧傳授的內容為紙張認識，工具應用幾何圖形剪貼、造形化剪貼及卡片包裝袋製作……等。讓你不需有美術基礎亦可剪貼出可愛實用的造形來。實做5張設計剪貼作品。

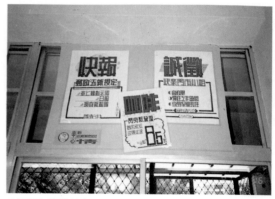
●POP海報學習成果展示(內湖國小)

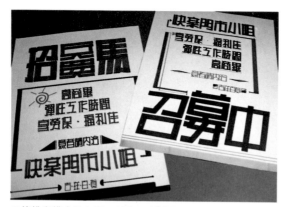
●編排與構成及各種工具應用(實做徵人海報)

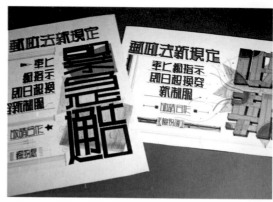
●字形裝飾的變化與設計(實做告示海報)

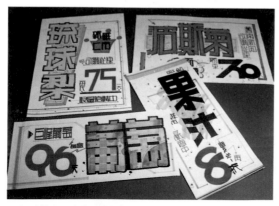
●七種數字的書寫介紹(實做標價卡)

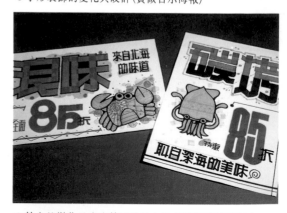
●數字的變化及麥克筆平塗法上色(實做插圖標價卡)

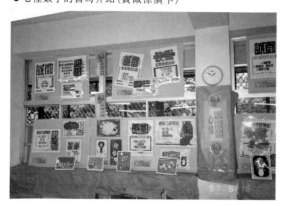
●POP海報學習成果展示(內湖國小)

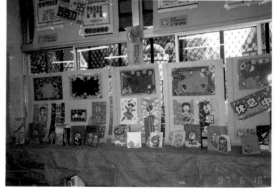
●POP剪貼學習成果展示(內湖國小)

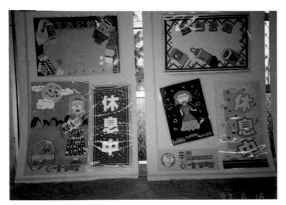

●公佈欄、指示牌，造形剪貼成果展示(內湖國小)

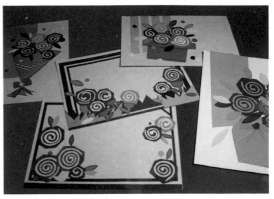

●工具使用、幾何圖形剪貼(公佈欄製作)

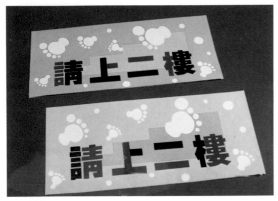

●配色概念、剪字及割字技巧，壓色塊方法(指示牌製作)

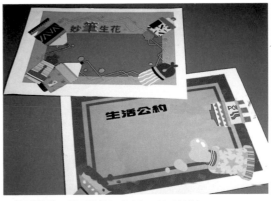

●造形剪貼、版面設計組合(告示版面製作)

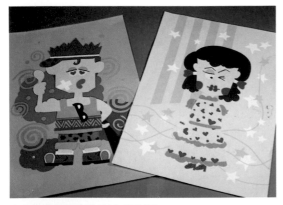

●人物造形剪貼技巧(小品製作)

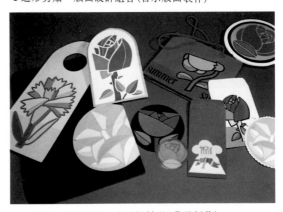

●包裝袋，信封信紙，卡片設計(紙藝品製作)

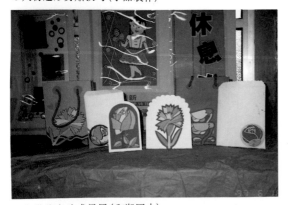

●包裝袋卡片成果展(內湖國小)

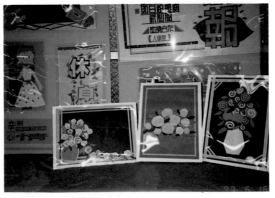

●花藝小品成果展(內湖國小)

9

二、教室佈置陳列班

　　此套課程是筆者經由多年的經驗加以彙整而產生的，不僅從材料的選擇與認識，經費預算的考量，製作時的簡易程度及有效空間的陳列應用。充份傳授專業且實用的佈置理念，不僅從中可得到很多的美工製作技巧，讓沒有美術天份的人也可輕鬆學習，快速入門。

　　在課程內容安排由淺至深依序學習。從簡易的背景設計，點線面基本構成原理，創意延伸背景及空間式背景，不同的表現形式可依主題需求而決定其表現手法。背景是做為空間佈置最重要的要素之一，少了他就缺乏立體空間的效果，所以筆者針對背景研究很多簡易快速的技巧，讓你快速變成佈置高手。

●點線面的基本構成概念(背景設計)

●組合法剪貼設計(小品製作)

●點線面綜合應用(背景設計)

●組合法剪貼應用(指示牌製作)

●空間式背景製作(背景設計)

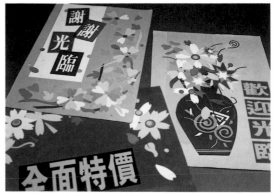

●組合法剪貼應用(海報製作)

剪貼技巧從幾何圖形剪貼，造形化，精緻剪貼等都是用來精緻版面的作用，使陳列效果更加精緻。但很多人認為學習剪貼需要有天份，不盡然只要細心皆可完成令人滿意的作品，也有相同的製作步驟與公式，簡單易學。

　　其次為版面設計，筆者特地研究活絡版面的幾種形式有(1)矩形版面：充份傳達如何省紙省時省力的用紙概念，像是配色的概念，標準開的用法皆可為您設計出展示效果頗佳的版面來。(2)空間版面：利用背景的空間感來展現出版面的立體效果。(3)造形版面：此種陳列展示效果可將活潑可愛的韻味充份表現。讀者可依自己的需求來決定版面設計的依據。

　　綜合以上三種概念皆可做為整體企劃的考量依據，不僅能研發很多的主題創意，更能整合陳列空間的統一性及整體感，這種課程視為一般老師，陳列設計人員所必備的專業知識。

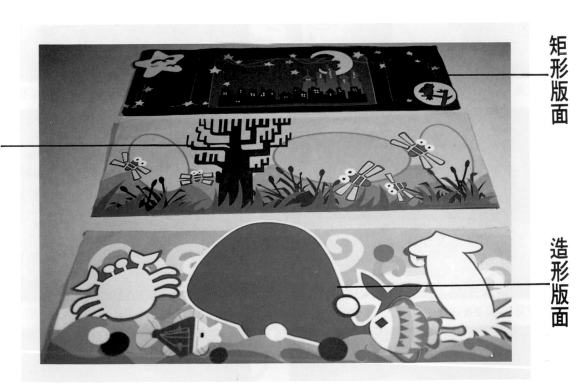

空間版面

矩形版面

造形版面

(1) **矩形版面**：利用紙張的特性，標準開的觀念，各種的配色原則皆可使用，配合前景的精緻剪貼使展示效果更加突顯。

(2) **空間版面**：從背景利用點線面的概念加以構成，於張貼作品的格式加以變化，可運用任何的幾何圖形來活絡版面的趣味性。

(3) **造形版面**：利用圖案的外輪廓，亦可增加主題的訴求及版面的創意空間，也是得配合背景的律動，使空間佈置更加完整。

一、淺色調字形裝飾(黃、橙)

淺色調的字形裝飾為加框,加框又可分為全部加框,前後不加框,錯開框,立體框。(可參閱POP海報秘笈(1))。讀者可靈活應用。以下範例其編排的形式為居中編排,字體裝飾採前後不加框,副標題為漸層的大體色塊,說明文採直粗橫細字增加海報的動態。並配合趣味的配件裝飾及飾框,指示圖案與輔助線使海報更加完整。

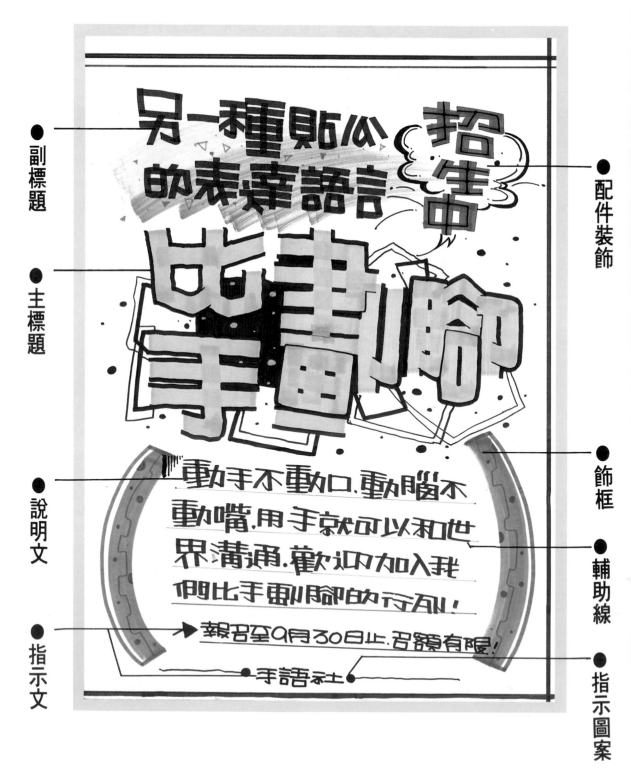

二、中間調字形裝飾（紅、綠、咖啡）

中間調的字形裝飾有二種方法一為加中線，可分為加中線，加中線打點，加中線打叉，加中線前後加一槓。二為分割法，可分為直橫線分割，字裡矩形分割，換部首分割，角落分割，圖案分割等。讀者可依自己的需求而加以選擇。以下範例亦採加中線搭配其後的大體色塊使主題更加精緻，此編排為採一直破壞，飾框及指示圖案及畫面的整合使整張更有古樸的風格。

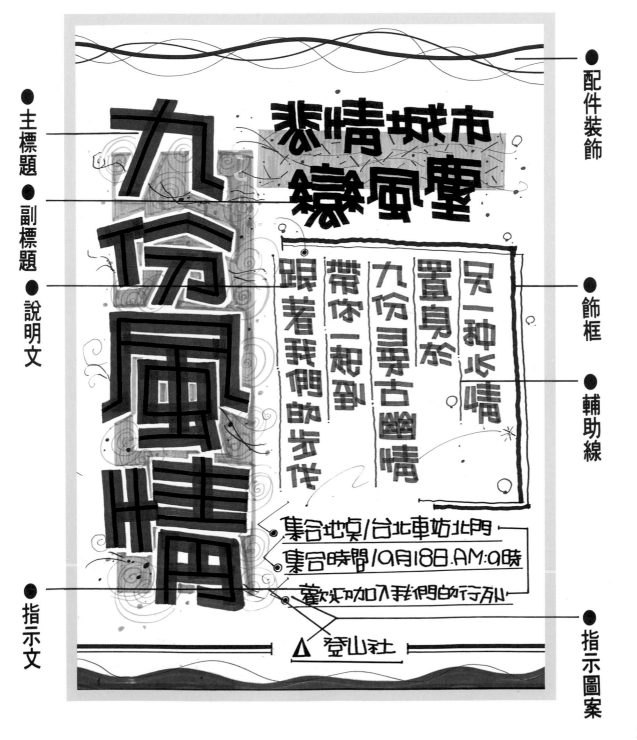

● 配件裝飾

● 主標題　● 副標題　● 說明文

● 飾框　● 輔助線

● 指示文

● 指示圖案

三、深色調字形裝飾(藍、黑、紫)

深色調其顏色較為深沉不夠明亮，所以需用淺色的色塊將字形強調出來。其表現形式可區分為大體色塊，單一色塊，角落色塊，字裡色塊及用銀色勾邊筆加中線或打斜線，其重點是得將深色字突顯。所以其下範例的裝飾亦在大體色塊及銀色勾邊筆打斜線，使主標題更精緻明顯。副標題採直角編排打破八股的形式，整合畫面的飾框亦增加海報的趣味性。

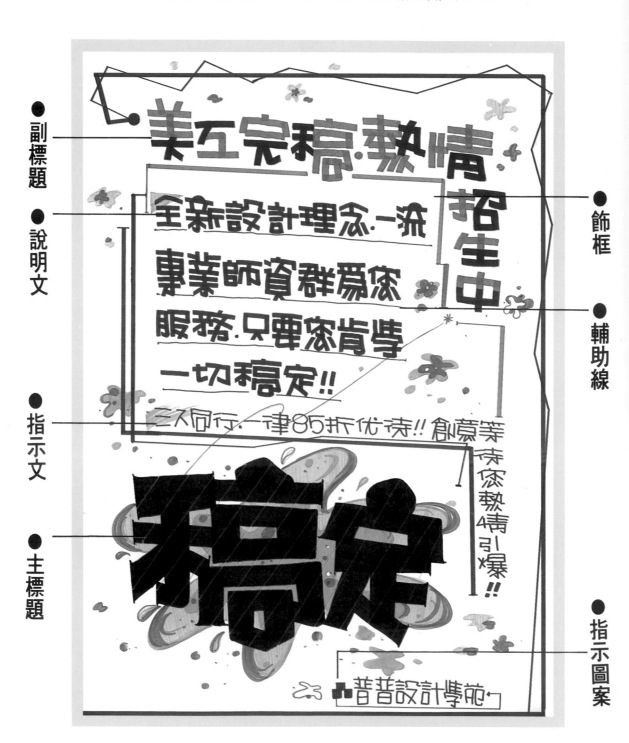

四、疊字字形裝飾（角20粉色系）

　　由於大枝麥克筆淺色調較少所以角20粉色系的加入，亦增添創意表現空間。疊字的應用空間較合適淺色調，除了加外框以外也可以運用立體字或框的變化其範例可參考18、19頁。即可提供給你更多創意空間。下圖範例利用角20粉紫色書寫採疊字裝飾技巧使主標題更有趣味感，並運用泡泡來整合版面，使其有更加的律動效果。

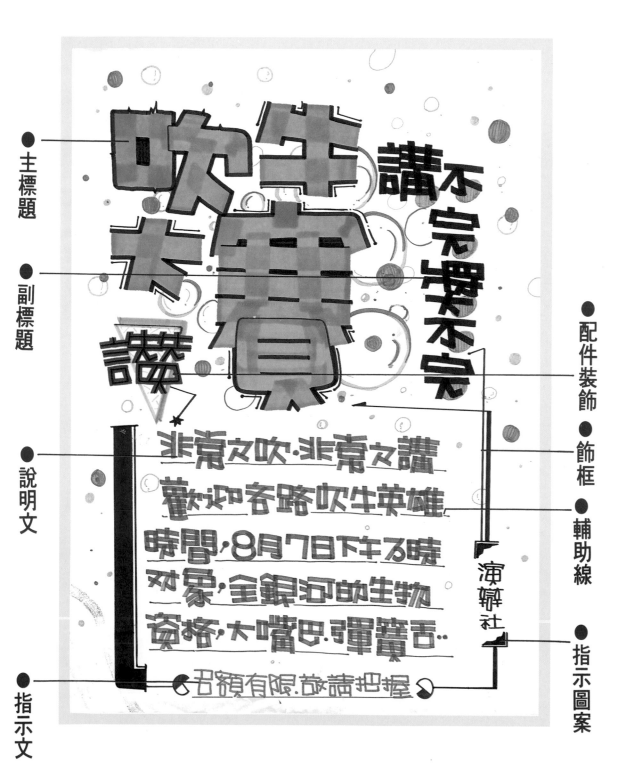

主標題
副標題
說明文
指示文
配件裝飾
飾框
輔助線
指示圖案

五、淺色調、中間調字形裝飾

字形裝飾讓POP海報字體更加的有特色，礙於市面上銷售的麥克筆都以八大主色為主，其每個色彩所書寫出來的字形感覺都不同。淺色調(黃橙)因色彩較淺所以需加框才能突顯字形架構，中間調(紅綠咖啡)，是屬於不淺不深的顏色所以要用深色筆加中線或分割法，其下範例可提供讀者做為參考依據。

★淺色調★ ★中間調★ ★中間調★

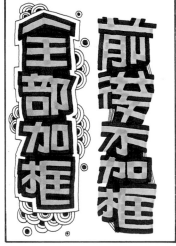

●全部加框：筆劃交接需完整，前後不加框：遇口與直角時需全部加框。

●加中線：加中線使字形更明顯。加中線打圈：可使字形更有趣味性及活潑感。

●直線橫線分割：字形分割比例約要佔1/3的面積。 ●字裡矩形分割：可依主題訴求而決定所使用的幾何圖形。

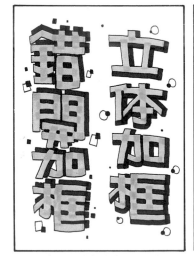

●錯開加框：注意前後需預留空間，立體框：可採取左右上下各一邊使字形產生立體感。

●加中線打叉：打叉給予人鐵絲網的效果。●加中線前後加一槓：有穩定字形架構的作用。

●換部首分割：使字形有律動的效果。●角落分割：此種裝飾較合適二次裝飾或副標題。

六、深色調、疊字字形裝飾

　　藍黑紫這三色於色彩較深，所以得利用淺色色塊予以突顯主題，使字形更為亮眼。或是使用勾邊筆加中線打斜線也可使字形更加明顯。疊字的書寫技巧較為麻煩但其展示效果及變化空間都相當廣泛，趣味性也相當濃厚。並可用角20的粉色系來書寫，其字形的動態及顏色不僅多變而且生動。讀者可多加利用。

★深色調★　　　★疊字裝飾★　　　★疊字裝飾★

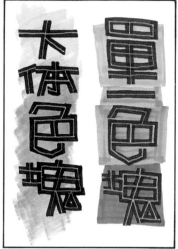

●大體色塊：有分造形與寫意二種淺色色塊以突顯深色字。●單一色塊：利用不同的顏色將字形趣味化。●勾邊筆加中線：可使整個字形亮了起來。

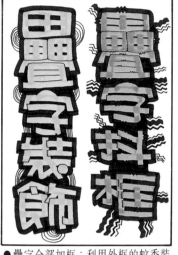

●疊字全部加框：利用外框的蚊香裝飾使字形更有特色。●疊字抖框：可依主題屬性而加以選擇此種技法。

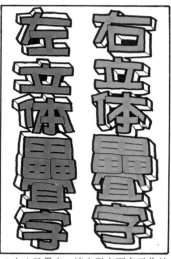

●左立體疊字：讓字形有更多元化的表現空間。●右立體疊字：不同的方向皆需掌握等邊等寬的原則。

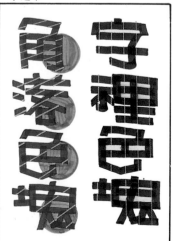

●角落色塊：適用於副標題裝飾。●字裡色塊：其色彩都需使用淺色系適合二次裝飾。●勾邊筆打斜線：使字形的變化空間更大。

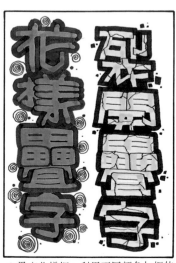

●疊字花樣框：利用不同顏色加框使字形更加鮮艷。●疊字裂開框：可依主題屬性而加以應用。

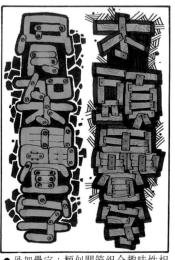

●骨架疊字：類似關節組合趣味性相當濃厚。●木頭疊字：皆是利用互疊的觀念，並掌握木頭特性。

19

● 告示牌

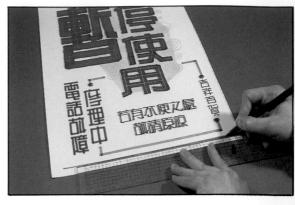

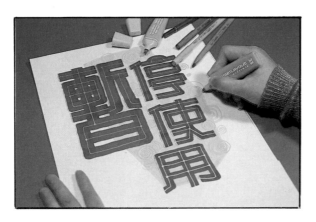
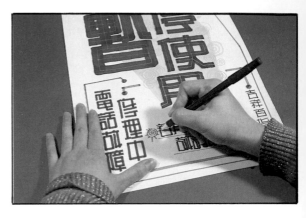

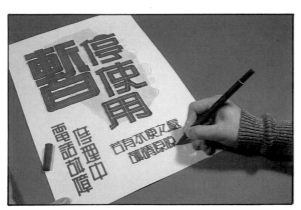
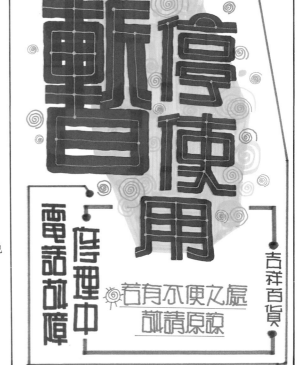

1	4
2	5
3	

1. 利用櫻花麥克筆書寫主標題。
2. 裝飾方法利用勾邊筆加中線，和大體色
 體裝飾。
3. 利用雙頭筆尖頭書寫說明文。
4. 加輔助線來整合畫面。
5. 在說明文前面加指示圖案。

●徵人海報

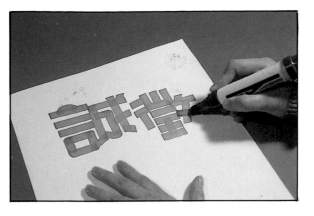
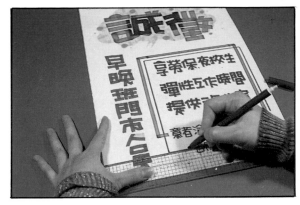

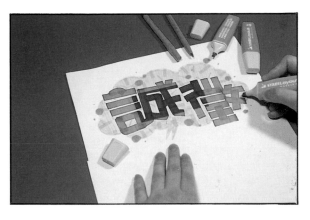
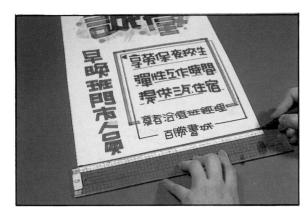

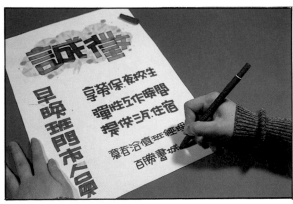

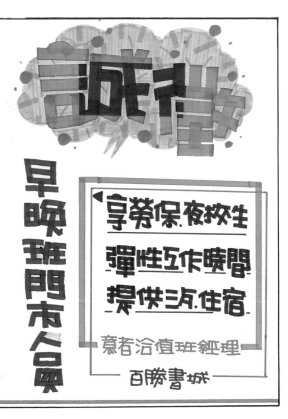

1. 利用綠色麥克筆書寫主標題。
2. 再利用淺色的紅色來畫大體雲彩色塊，並裝飾。
3. 書寫各種不同尺寸副標、說明文和指示文。
4. 利用雙頭筆來做錯開複框的變化。
5. 最後利用線條來做鎮住畫面。

● 打點字海報

 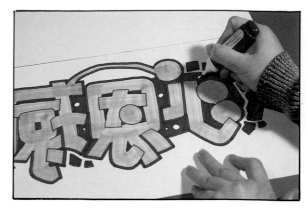

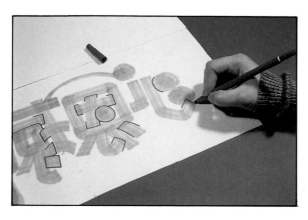 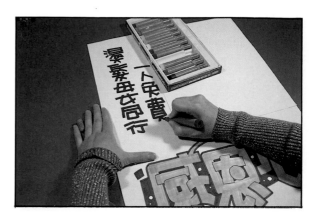

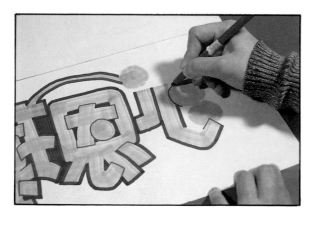

1	4
2	5
3	6

1. 利用淺粉紅色的角20來書寫主標題。
2. 淺字加外框時，須先將疊到的部分先用雙頭筆尖框起。
3. 利用雙頭筆斜頭來加最外框線。
4. 用立可白來裝飾點綴深底的色塊感覺很亮。
5. 用小天使書寫直式主標題。
6. 利用雙頭筆書寫橫式副標題。

7
8
9
10

7.在說明文附近利用櫻花麥克筆畫框線。

8.利用深一點的雙頭筆來裝飾框。

9.加指示圖案於說明文之開頭。

10.利用雙頭筆細頭加說明文輔助線。

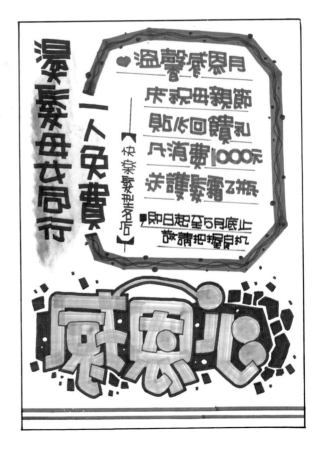

■公益海報 ■告示海報

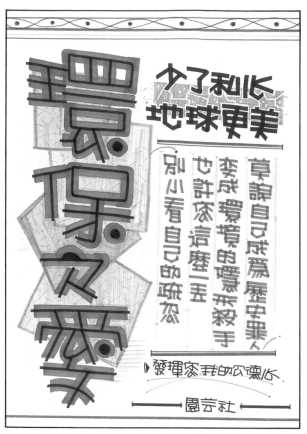

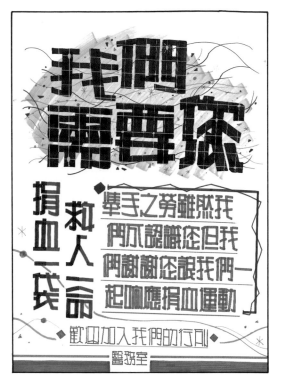

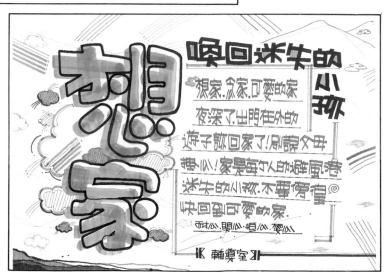

1 2	1. 主標的二次裝飾，應採用淺色調來做裝飾，主標則用打點字加中線來做表現。
	2. 主標可以用直粗橫細來做變化，也可以利用拉長壓扁來變化字架，但注意的是直粗橫細或橫粗直細字則比較不適合加中線來裝飾。
3	3. 可愛的雲彩加上空心錯開框，可以使人很溫馨貼心感覺。

34

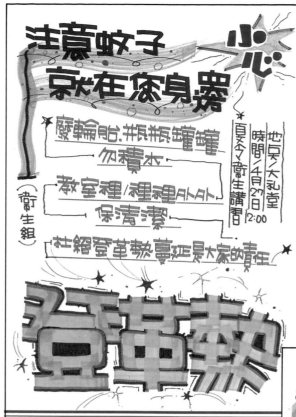

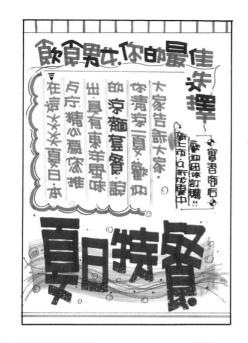

■餐飲海報　■保健海報

1 2

3

1. 淺色調可以利用加框來裝飾，而加框可以有很多表現方法及空間，讀者可以參照「POP個性字學」來應用變化。
2. 說明文中的重點訴求，可以用比較凸出的顏色來點出來，讓重點醒目。
3. 收筆字給予人較強烈毛筆字的感覺，也可轉變為變體字，可運用在較中國味及復古行業，副標的裝飾則用角20刷出大體色塊，但要用紙膠來律定範圍。

■節日海報 ■季節海報

1. 主標題用翹腳字,其翹腳字在遇直角及橫線須往上翹,給予人較復古傳統的感覺,所以和本海報主題很速配喔!
2. 前後不加框——將任何一筆劃前後預留,其遇直角時也是全包圍加框。
3. 打點字在適當的位置做變化,會使得主題顯得很活潑,副標題用爆炸色塊更為醒目。
4. 主標二次裝飾用淺灰色的框,並在內打斜線,是一種很清爽的裝飾法。

1	2
3	4

1. 正字可以利用橫粗直細、直粗橫細或字形大小來做變化，背景用角20刷大體色塊，再用類似色粉紅色運用三枝筆的概念來做裝飾更精緻畫面。
2. 變化的字形外框讓人感到很活潑花俏，再利用櫻花麥克筆來鎮住畫面。
3. 複線做飾框變化，會使得版面變得比較活絡。

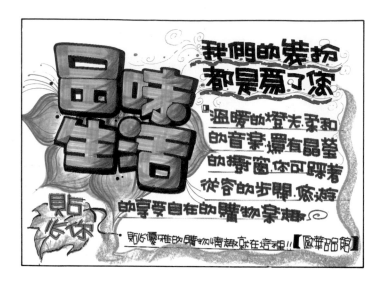

■形象海報 ■訊息海報

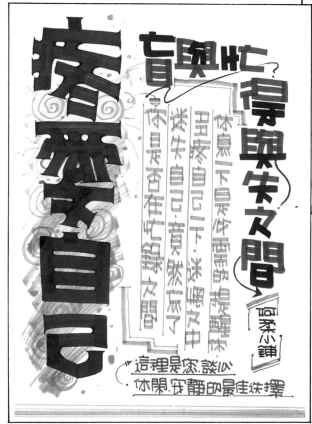

1. 可利用雙頭筆在字內做變化，像本海報主標就裝飾起來比較花俏活潑一點。
2. 主標題加框後，再利用雙頭筆在字內做漸層陰影的裝飾，說明文飾框可利用臘筆做出比較不一樣的質感。
3. 利用不同顏色的角20來刷出主標背景的大體色塊，再加類似色來繪細紋，主標亦可利用雙頭筆來修圓角，讓字形不呆板。

1

3 2

■告示海報 ■說明海報 ■產品訊息海報

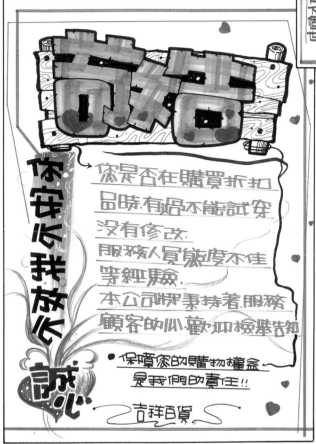

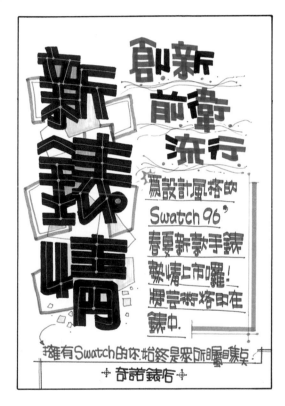

1. 主標的背景可以用雙頭筆繪出具象圖案,以呼應有公佈欄的感覺。
2. 俏皮的梯形字該人感覺比較活潑,把主標題放版面中心是不一樣的編排表現,你也可似試試看喔!
3. 不一樣顏色的字裡色塊,讓主標題為之一亮。

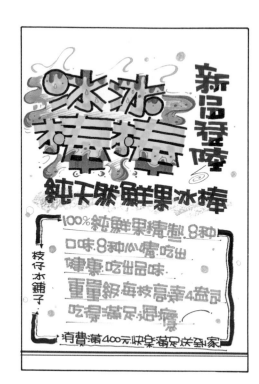

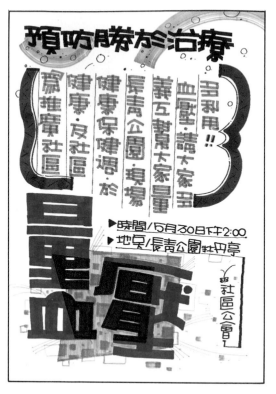

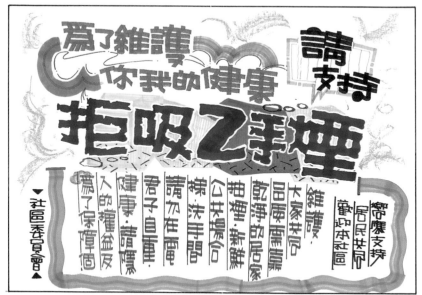

1 2

3

1. 說明文用飾框則有集中視覺的效果，讀者可以加以利用唷！
2. 主標的背景清涼的藍色，讓畫面感覺得清爽，以呼應主題訴求，副標的裝飾則用粉彩來刷出不一樣顏色的寫意色塊。
3. 善用立可白可以有意想不到的效果，運用飾框可以讓說明文有整合重心的感覺。

1. 花俏字書寫時須留意打勾的書寫方式，裝飾法可加複框後再加以變化裝飾也是一種不錯的表現方式。
3. 咖啡色的字加黑色的錯開框是不錯的裝飾，感覺比較穩定，讀者可以加利用。
2. 主標背景是用拼圖色塊來做變化，副標的裝飾則是用角20刷出角落色塊。

活字海報課程介紹

　　活字(個性字)給予人較活潑有動態的感覺是一個多變的字形，實用性相當高是廣受大家喜愛的字體，並搭配色彩，插圖剪貼，圖形應用……等創意空間的延伸，其下範例提供給讀者參考。

4. 仿宋體應用，色彩搭配(實做訊息海報)

1. 活字字學公式(實做促銷海報)

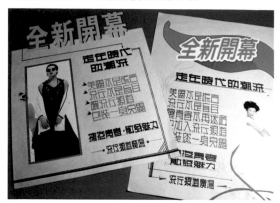

5. 字體綜合應用圖片變化(實做節慶海報)

2. 插圖重疊法應用(實做產品介紹海報)

6. 平筆字、以圖為底應用(實做促銷海報)

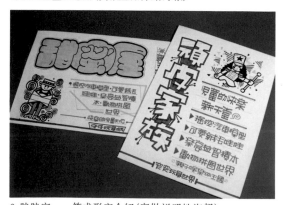

3. 胖胖字、一筆成形字介紹(實做說明性海報)

7. 平筆字及插圖剪貼應用(實做產品介紹海報)

●麥克筆上色(寫意)

●廣告顏料上色(平塗法)

●麥克筆上色(重疊法)　　　●廣告顏料上色技巧

●廣告顏料上色(重疊法)　　●麥克筆上色技巧

●海報製作過程介紹　　　　●海報範例

參、插圖技法篇

一、麥克筆上色(寫意法)(疊字字形)

　　製作POP海報時，插圖表現手法尤其重要，麥克筆是最方便的上色工具，不僅色彩多鮮艷度高可以完全表現插圖的活潑感。上色創意的空間非常廣泛，其後的海報範例有更多元化的應用。其下的範例為麥克筆寫意法，不僅速度快，技巧也相當的簡單亦可使插圖呈現出另類而有創意的風格來。擺脫了中規中矩的上色技巧，使整張海報整合時更為貼切。

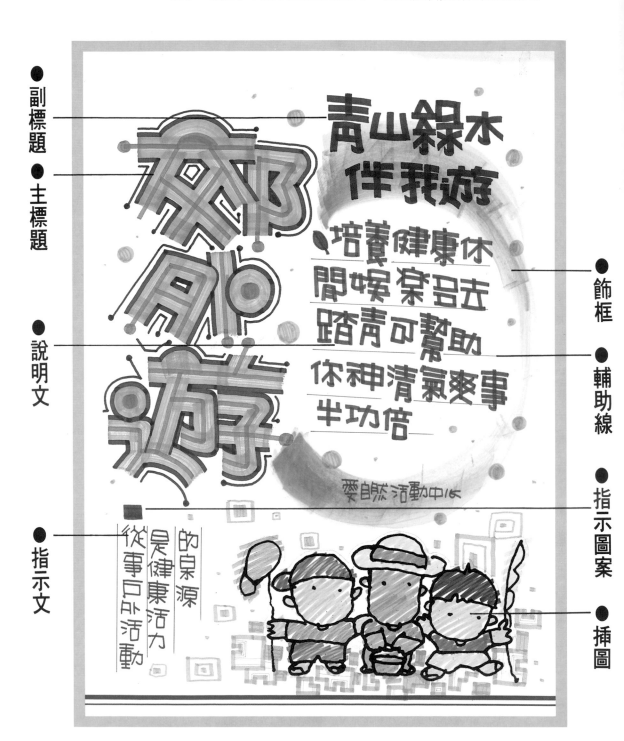

● 副標題
● 主標題
● 說明文
● 指示文

● 飾框
● 輔助線
● 指示圖案
● 插圖

二、廣告顏料上色(平塗法)(活字)

　　廣告顏料上色其變化空間很大,所呈現出較精緻的插畫風格,色彩不僅能操之在己更能展現個人配色的喜好。在可塑性極強的優勢下可依主題訴求而決定插畫的表現手法。其下範例所應用的技巧為平塗法,其技巧簡單易學效果佳,注意調色時每個色彩都需加點白色以增加其融合性。框邊時可帶點灰色調,才不致使畫面呈現較混濁的感覺。後續海報範例有更多方向的表現技巧。

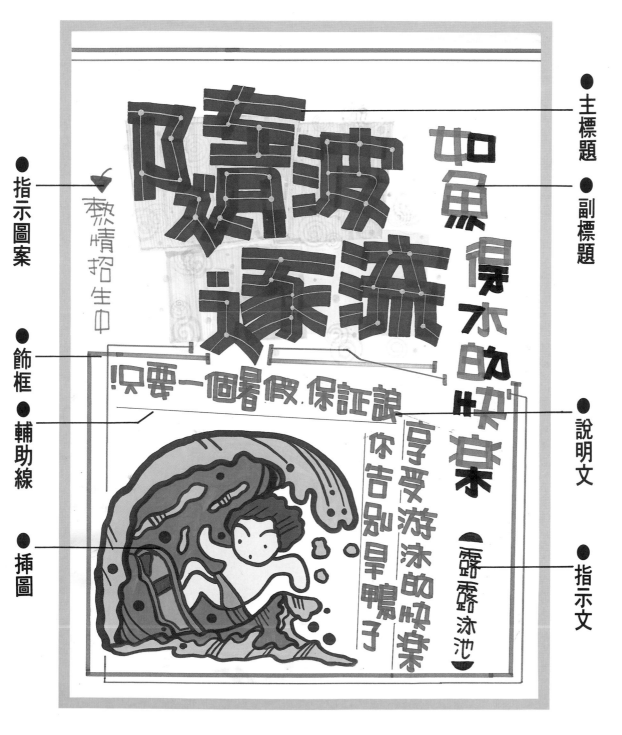

三、麥克筆上色(重疊法)(胖胖字)

在POP海報上字體的各種變化亦可展現不同的風貌，像胖胖字給予人活潑可愛的效果，較適合貼心的主題訴求，也可完全表達海報宣傳的功用。其下範例所採取的是麥克筆重疊法，利用簡單方便的上色器具〈麥克筆〉掌握素描的繪製概念，不同的層次及光源的鎖定皆可將插圖的精緻度提升，配合有趣生動的背景使插圖與主題的關連性更加密切。

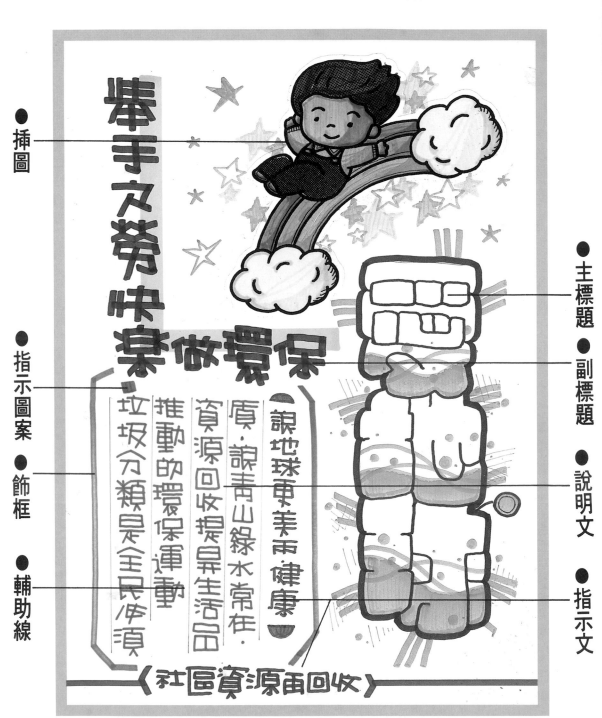

● 插圖

● 指示圖案 ● 飾框 ● 輔助線

● 主標題 ● 副標題 ● 說明文 ● 指示文

52

四、廣告顏料上色(重疊法)(一筆成形字)

　　字形的誇張風格就屬一筆成形字的表現空間較大,不僅可利用每個筆劃粗細不同強調出字形多變化的可塑性,讓字形更加的活潑。其下範例上色技巧採取廣告顏料重疊法,方式與麥克筆的上色次序不同,需先上完顏色做完層次再上背景而後才能加外框,感覺讓人有繪製精緻插畫的效果。上色時要有耐心才可使上色完美無缺。框的變化也極為重要不同飾框也可轉化插圖本身的思想情感。

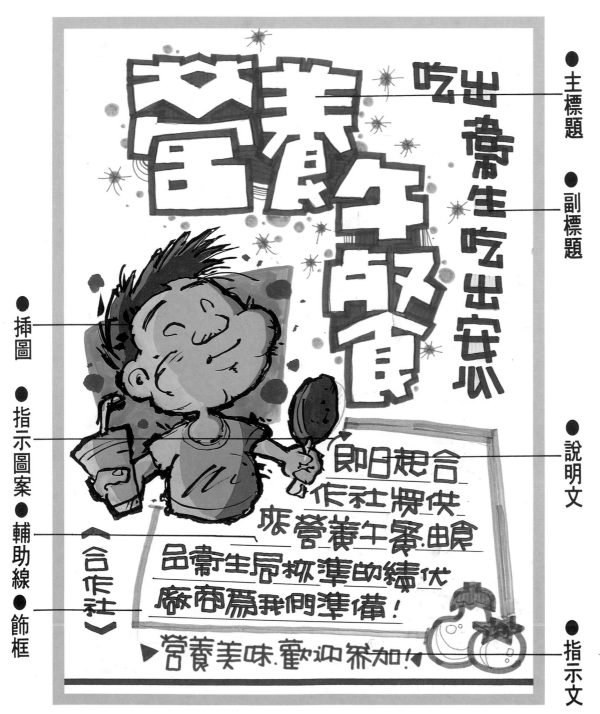

五、麥克筆上色技巧

在POP海報的表現上插圖是不可或缺的主角，但在上色之前需對其質材或表現手法，有更深入的探討與研究，在POP海報上較合適水性麥克筆在價格，用途，觀念都較為方便。表現手法大致可分為以下幾種(1)平塗法(2)重疊法(3)寫意法(4)留白邊法(5)點圖法(6)類似色平塗法…等皆可從後續海報範例中看到。

★平塗法★

●其上色的方向需要一致色彩以淺色系為主。

★重疊法★

●掌握光線及層次的明顯度使立體感充份展現。

★寫意法★

●上色時可較灑脫配色仍以淺色為主才不致太深沈。

★留白邊法★

●留白邊的技法給予人較乾淨的感覺。

★點塗法★

●點塗法可利用顏色深淺的效用來展現。

★類似色平塗法★

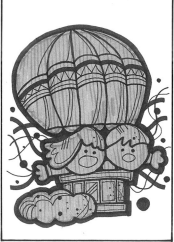

●先平塗好底色角用深的顏色做內細外粗的描繪。

六、廣告顏料上色技巧

　　廣告顏料在價格上是屬於簡便性的上色質材，但很多人不瞭解其使用方法因此敬而遠之。其方法較簡單上色時的濃度略稠須加些白色顏料予以緩和，可使上色時更加的方便，但需要有耐心才能繪製出較完整的插圖來。其上色技巧大致可分為(1)平塗法(2)重疊法(3)濃彩法(4)鏤空法(5)寫意法(6)色塊法……等可提供給讀者更有系統的參考依據。

★平塗法★

●其色彩都可採較為明亮的感覺來突顯插圖的特色。

★重疊法★

●不同的層次其效果也越為精緻。

★濃彩法★

●濃彩給予人有油畫的效果，粗糙又有點精緻的韻味。

★鏤空法★

●鏤空法其顏色要較深，但需帶三枝筆的概念來精緻插圖。

★寫意法★

●可利用大枝筆洗刷的效果展現特別的韻味。

★色塊法★

●利用色塊的趣味性讓幾何原理更加的有趣。

●一筆成形字海報（影印法）

1	4
2	5
3	6
	7

1. 用鉛筆先在紙上打底稿。
2. 繪線框和字裡裝飾之。
3. 書寫副標題利用小天使彩色筆。
4. 利用雙頭筆書寫說明文和指示文。
5. 在工具書上找合適的圖案。
6. 影印放大至適當的大小。
7. 再利用有色紙張過影印機一遍，得到有色影印圖。

8. 沿框裁剪出圖案。

9. 貼到適當位置並跑滿版兼出血。

10. 加上線段來整合畫面。

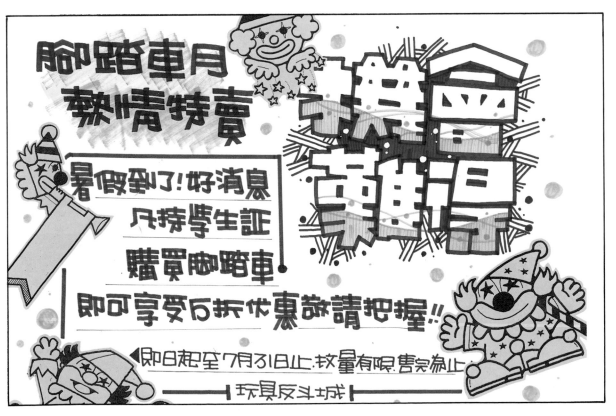

■告示牌

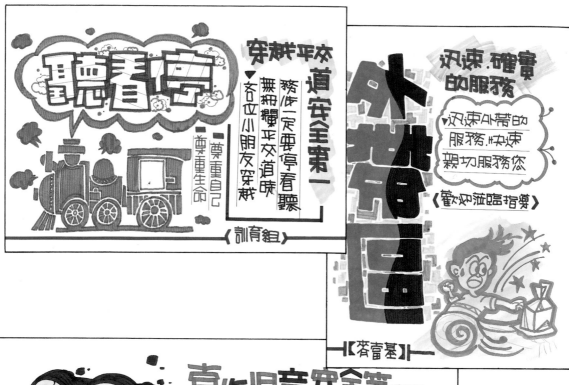

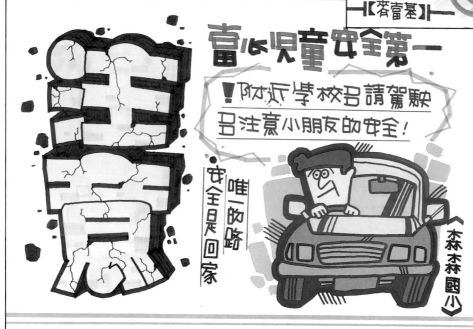

校園篇

1 2

3

1. 主標題採用一筆成形字製造字形的趣味感，再配合剪影式的插圖，使版面的創意性更加寬廣。

2. 分割法的主標題裝飾使字形產生律動的感覺，廣告顏料寫意的上色技巧，傳達活潑的韻味與較花俏的雲彩飾框相得益彰。

3. 主標題立體字的表現可使主題更加明顯，廣告顏料平塗法可增加版面的精緻度，更可表現出插圖的多樣化。

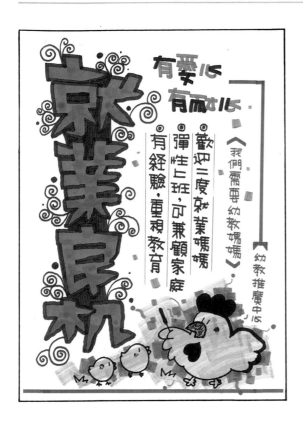

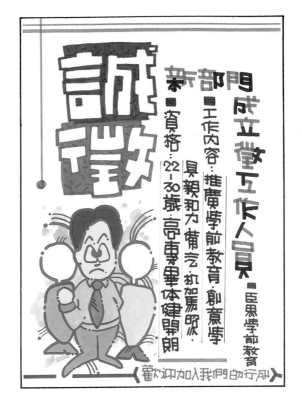

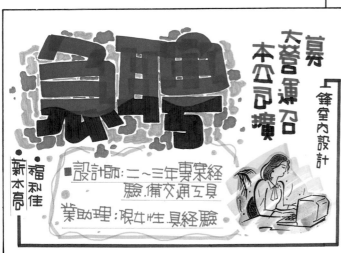

■徵人海報

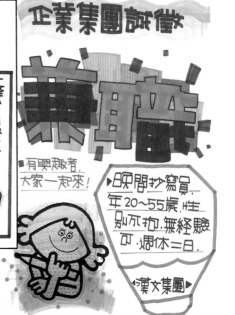

1. 主標題採收筆字可產生變體字的效果，搭配麥克筆上色寫意法增加畫面的趣味性。

2. 一筆成型字較容易表現出字形的活潑感，廣告顏料平塗法快速又能提昇其版面的精緻度。

3. 麥克筆上色寫意法可增加上色技巧的多元化，簡單又實用。

4. 換部首的主標題裝飾可讓字形更加明顯，搭配漸層的寫意上色技巧，可延伸其創意空間。

| 1 | 2 |
| 3 | 4 |

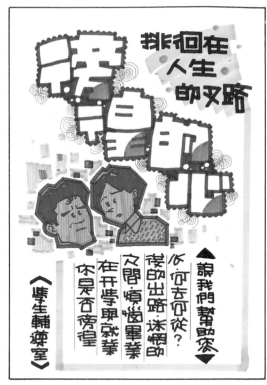

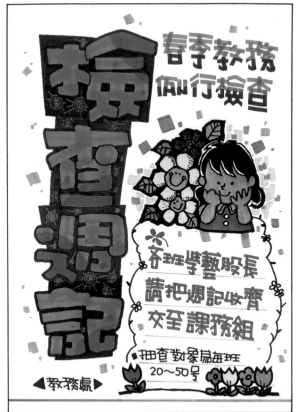

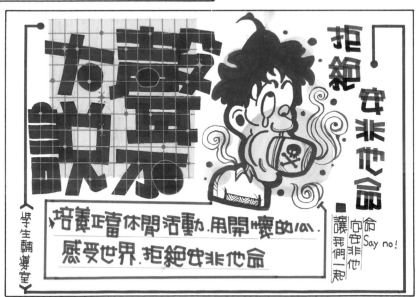

1. 雲彩字較適合主標題的表現，亦可突顯設計的重點。運用麥克筆平塗法上色，連接較花俏的飾框，讓版面更加活潑。
2. 一筆成型字可運用裝飾的技巧來增加設計的可看性，其類似色麥克筆平塗法上色技巧可延伸插圖的表現空間。
3. 主標題西洋棋的格式可增加其活潑感，廣告顏料鏤空法上色技巧，亦可傳送多元化的技法，提供更多的創意選擇。

1 2

3

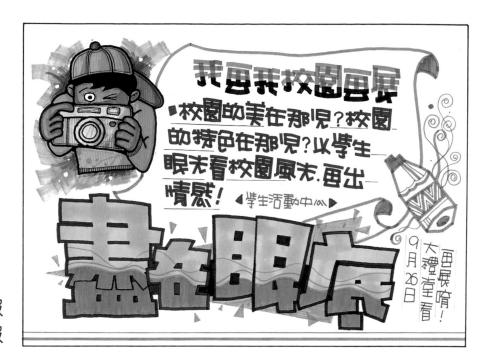

■比賽海報
■展覽海報

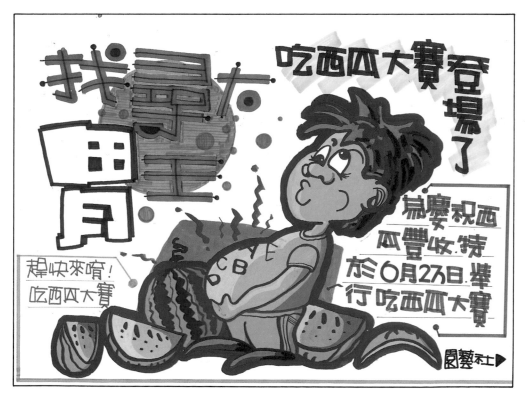

1. 梯形字的主標題可提昇版面的活潑性。並運用呼應式的飾框表現。可將版面的創意張力充份表現，大大提高了版面的創意延伸。

2. 以圖為主的版面設計亦可主導整個版面的編排，是較為有創意的表現形式，其上色技巧採廣告顏料重疊法，更能提昇版面的精緻度。

1

2

■促銷海報 ■招生海報

行業篇

1

2 3

1. 胖胖字主標題展現出較活潑的韻味配合有趣的字形裝飾，使主題更明顯。
 點、線的麥克筆上色可使插圖更有創意。

2. 主標題色塊的裝飾可使字體更加精緻，廣告顏料平塗法可增加色彩的可塑性
 更讓版面看起來更完整。

3. 主標題使用各種顏色合併書寫使字形更加出色，搭配麥克筆平塗法上色，使
 版面的組織架構更加完整及有說服力。

1. 主標題的字形裝飾其趣味性相當濃厚，其色塊可使主標題更加明顯，使插圖採廣告顏料濃彩的上色技巧使插圖更多元化。

2. 一筆成型字其裝飾的技巧須掌握主題訴求，做切合主題的搭配，插圖表現技巧採廣告顏料寫意上色技巧使版面較瀟灑。

3. 主標題裝飾展現出較亮麗的裝飾技巧使其表現更出色，插圖的表現形式展現出高反差的獨特韻味其有變化。

■開幕海報 ■節慶海報

1. 胖胖字給予不同顏色的效果，使其精緻度更為提昇，插圖的表現形式採廣告
 顏料平塗法使其版面更加完整。
2. 不同顏色所書寫的主標題亦代表亮麗繽紛的效果，也增加主標題的吸引力。
 搭配簡單精緻的剪影表現技巧，讓版面更完整。
3. 主標題其七彩的裝飾背景展現亮麗的主題風格，配合插圖淡彩的上色獨特風
 格，不僅簡單效果也非常好。

1. 主標題採疊字立體框的表現使其主題更有特色，配合簡單快速的廣告顏料的平塗法以及有趣的花樣框。

2. 主標題為中間調所以須採加中線使主標題更加明顯，配合雲彩背景使主題更活潑。插圖採水彩寫意上色技巧。

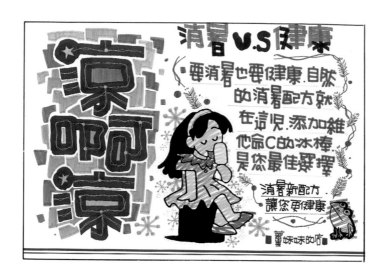

■節日海報 ■季節海報

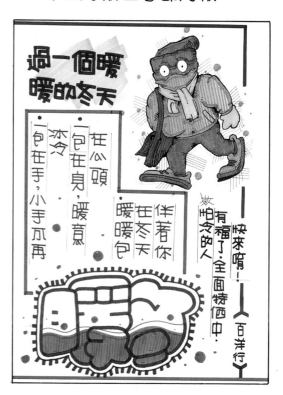

1

2 3

1. 主標題淺色拼圖色塊可增加版面的趣味性，搭配插圖寫意的上色技巧更突顯，有趣的花邊框更形出色。
2. 主標題採疊字的裝飾技巧突顯其趣味感，插圖採焦點式的廣告顏料上色技巧，使插畫空間更加寬廣。
3. 胖胖字其趣味性相當濃厚，配合趣味的飾框，展現出主題的趣味感。麥克筆平塗法雖然平實但也較容易執行。

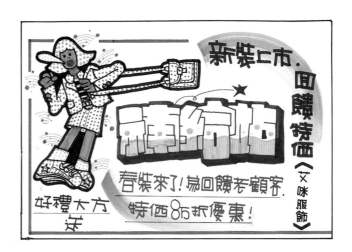

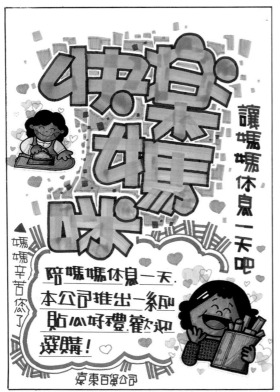

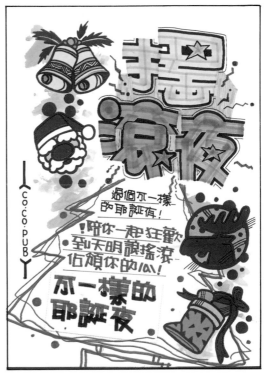

1. 胖胖字不限制一定得圓潤框也可採較方正的效果,亦可呈現出較生硬的效果,漸層飾框及點塗上色法可製造版面的趣味性。
2. 主標題採疊字多色花樣框使主題更加出色及活潑,呼應式插圖的表現形式可增加版面的律動性。
3. 不同色彩的疊字表現形式使主題更加亮麗,廣告顏料平塗法展現其精緻多變的插畫效果,提昇版面的精緻度。

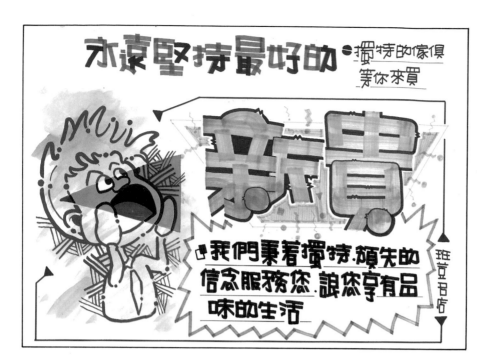

■形象海報
■訊息海報

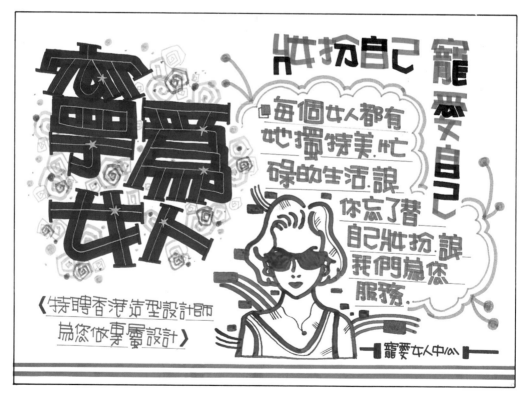

1. 主標題採疊字的裝飾技巧利用發抖的框增加主題的創意表現，搭配焦點式水彩上色技巧帶動版面的活潑感。
2. 主標題為深色調其背景採蚊香圖案，並運用三枝筆的概念使其產生空間感，插圖採廣告顏料鏤空使版面更有動感。

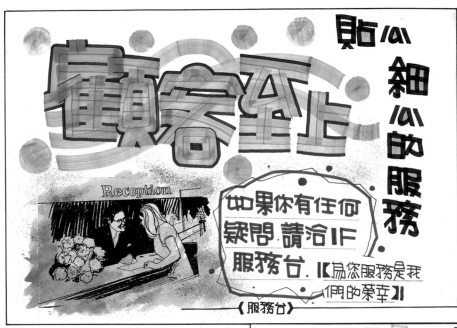

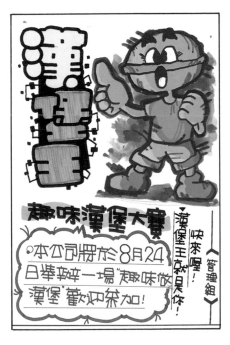

■告示海報 ■說明海報 ■產品訊息海報

1. 主標採疊字前後不加框的裝飾使其更加明顯,插圖的表現形式採影印加水彩淡彩來表現,使主題更活潑。

2. 胖胖字展現其活潑韻味及較趣味的花俏框,配合廣告顏料重疊法的上色技巧使版面更加精緻。

3. 主標題為中間調其採矩形分割使字形更突出,插畫的表現風格為精緻的麥克筆重疊法使畫面更加的出色。

1

2 3

1. 主標題為疊字的立體裝飾技巧，展現較中國味的風格。搭配重疊法的上色技巧及有造形的花樣飾框使其版面活撥。

2. 一筆成型的字形配合精緻的裝飾可提昇主標題的精緻度，插圖採影印法來增加版面的律動性。

3. 淺色的花樣色塊可帶動主題的明朗度，搭配呼應式的插圖及可愛花俏的花邊，皆是麥克筆上色所營造出來的。

1. 主標題較為活潑的裝飾技巧，讓主標更加有趣，插圖採取麥克筆重疊法，傳達版面的精緻度其插圖背景的變化可多加利用。

2. 主標題單一色塊的裝飾突顯深色筆的質感，運用勾邊塗色法可表達插圖的趣味感。

3. 一筆成型字的主標題搭配趣味性的圖案裝飾使字形的律動更加出色。廣告顏料平塗展現插圖的精緻度。

1

2 3

POP插畫課程介紹

插畫技巧非常的多元化,可依不同的主題訴求而加以延伸創意,從麥克筆,廣告顏料,色鉛筆……,並可應用在各種媒體上,其下範例介紹皆可提供給您最詳細的參考。

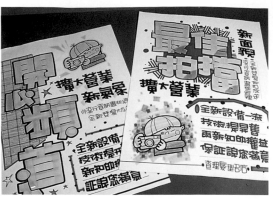

●各種插畫技法應用於POP海報設計上。

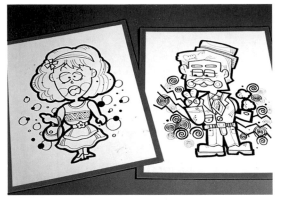

●造形化插畫(人物、食品、文具等)

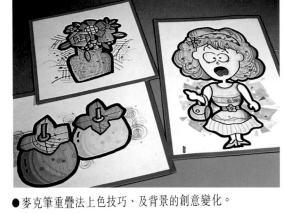

●麥克筆重疊法上色技巧、及背景的創意變化。

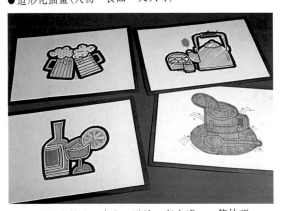

●麥克筆綜合技法:寫意、點塗、留白邊……等技巧。

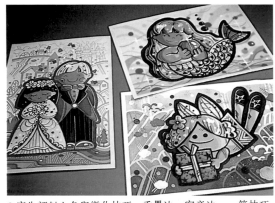

●廣告顏料上色與變化技巧,重疊法,寫意法……等技巧

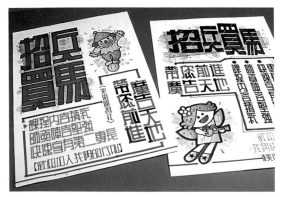

●麥克筆上色重疊法應用於POP海報上

●綜合技法應用於POP海報上

●圖片插圖
●影印插圖　●剪貼插圖
●圖片拼貼　●圖片技法
●剪貼技法　●海報製作流程介紹
●海報範例

肆、圖片應用篇

一、圖片插圖(去背版)(黑體壓扁)

精緻POP海報的插圖表現可廣泛使用圖片技巧。亦可增加海報的細膩度又可強調出高級的韻味來,字體的選擇皆採取印刷字體,使其更加慎重提昇質感,搭配高級屬性的仿宋體,使版面更加貼切。圖片的表現風格很多,其下範例是採去背兼滿版的效果,不僅能使版面有呼應的效果,更提高海報的實用性與真實感,拓展POP海報更上層次的表現手法。

主標題　副標題　說明文　指示文

插圖　指示圖案　飾框　輔助線

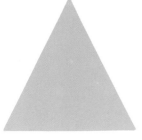

二、影印插圖(滿版)(綜藝體拉長)

印刷字體可利用其拉長壓扁變形的技巧,來呈現出各種不同的風味,並配合字形的裝飾將字形的精緻度提昇,使海報的說服空間增大,插圖的表現形式在下圖範例所採取的是有色紙張影印,剪框後貼滿版使其版面有延伸的效果,使POP精緻海報的插圖表現空間增大,壓色塊在此單元所佔的比重也相當有影響力,可導引出編排的風格及版面的主題訴求。

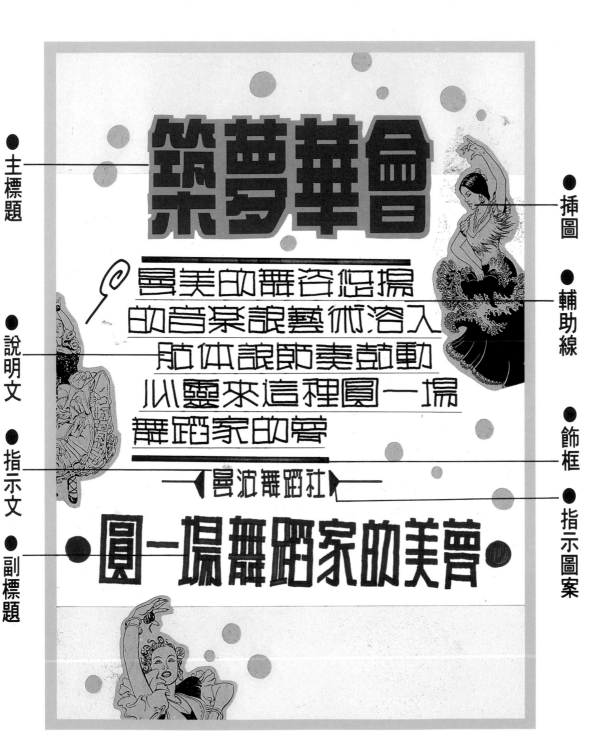

- 主標題
- 說明文
- 指示文
- 副標題
- 插圖
- 輔助線
- 飾框
- 指示圖案

三、剪貼插圖（法背兼滿版）（黑體反差）

　　在字形的表現技巧上除了加框，加陰影及色塊……等，高反差的效果所展現的設計意味最為濃厚，不僅可把字形的創意空間加大，更能主導整張海報的創意風格，其下範例所使用的是精緻剪貼的技巧，利用不同色塊的組合呈現簡單的造形，組合起來亦能成為生動有趣的版面，再配合文案的編排，亦使整張海報完整性更加有說服力。

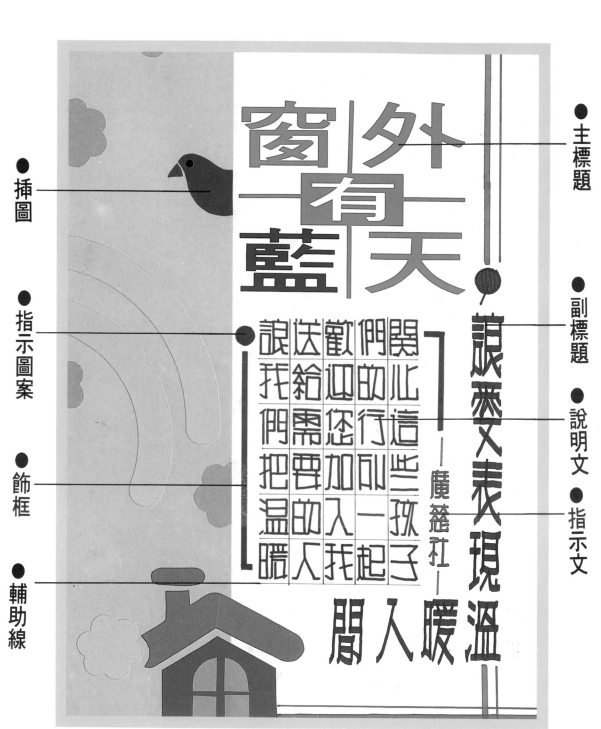

● 插圖

● 指示圖案

● 飾框

● 輔助線

● 主標題

● 副標題

● 說明文 ● 指示文

四、圖片拼貼(角版)(圓體壓扁)

　　先運用花朵跑滿版的效果，使整個版面活絡起來，配合字形疊字的陰影效果使海報的主題更加明顯，其版面的文案編排也是運用字形的拉長壓扁，使版面的設計意味更加濃厚，趣味感十足增添互動的關係。其插圖設計採圖片角版設計風格，製作時圖片的格式可採任何的幾何圖形來做變化，但其圖片需加外框可使圖片更加精緻，也有區隔版面的作用，與底紋滿版搭配更有特色。

● 插圖

● 指示圖案

● 插圖 ● 飾框

● 輔助線

DIANE SCHUUR
B.B. KING

HEART TO HEART

當眼睛不再是矯正視力時它將成為你個性化代表

意識行態

——非常眼鏡公司——

把品味表現在臉上慶祝開幕8折起

非常眼鏡復興運動

● 主標題

● 說明文

● 副標題

● 指示文

五、圖片技法

　　製作POP海報圖片的應用空間非常廣泛，取材皆來自一般舊雜誌上的圖片，內容包羅萬象、各取所需，其技法也非常的有變化，包括(1)角版(2)去背版(3)滿版(4)分割法(5)拼貼(6)彩繪……等技法，皆可讓圖片有再生的感覺，設計意味濃厚。

★角版★

●有應用各種不同幾何圖形，但要加框使圖片精緻

★去背版★

●將圖片的背景去掉可使插圖較為獨立

★滿版★

●可先做好角版或去背版再貼出版外就是滿版

★分割法★

●圖片的分割法可使圖片增添其創意空間

★拼貼法★

●圖片拼貼可利用角版或去背版加以整合可使版面更活潑

★彩繪法★

●圖片彩繪技法可依不同的質材而呈現出特殊的效果。

六、剪貼技法

精緻POP海報其插圖除了圖片應用外，還可利用剪貼技巧來使版面更有變化，剪貼技法也有多樣化的表現空間，有精緻剪貼、造形剪貼、有色紙張影印、高反差剪貼、剪影及拼貼法皆可讓海報表現空間更加寬廣。

★精緻剪貼★

●精緻剪貼呈現出較完整的效果，重點在於配色。

★造形剪貼★

●造形剪貼利用幾何圖形或重疊法的效果展現插圖的立體感

★色紙影印★

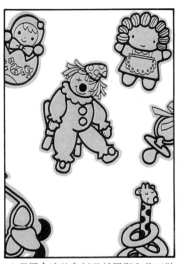

●選擇合適的色紙及插圖影印後可做出各式版面的變化。

★高反差★

●高反差的插圖表現可使圖案意味更有設計感。

★圖片拼貼★

●圖片與紙張拼貼的效果可改變圖片本身的意境。

★剪影法★

●剪影的表現可使插圖簡易的表現出來。

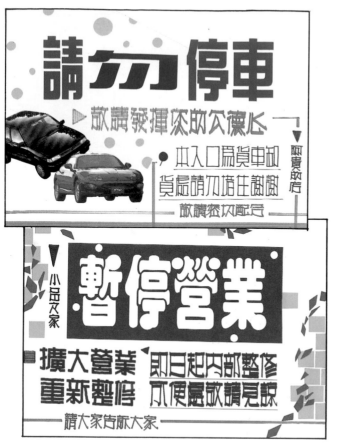

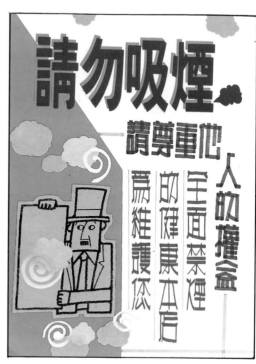

校園篇

1
2
3
4

1. 主標可以利用換字形或換顏色來加以變化，版面也可多利用線條來加以律定。

2. 利用增加破壞來使主標有不一樣的變化，插圖則可以運用簡易的剪貼來生動版面。

3. 使用有色紙張影印法，是既簡單又快速的好方法，讀者可以多加利用。

4. 在雜誌上截取適當彩色圖片來拼貼，就可以有很好的插畫效果。

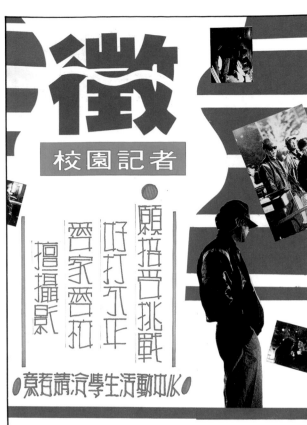

■徵人海報

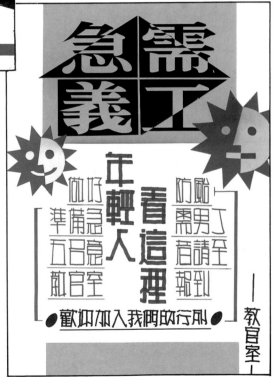

1. 分割法可以運用在主標的變化裝飾上，其壓色塊的表現手法上也可以有律動
 的感覺喔！選擇黑白的照片來加以拼貼，海報的風格就變得酷呆了！
2. 利用反差的手法來裝飾主標題是很有設計意味的，

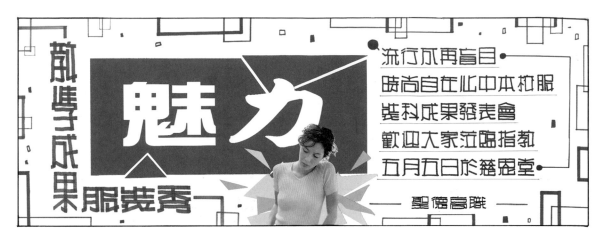

■比賽海報 ■展覽海報

1. 利用影印法加類似色剪貼就可以達到很好的海報裝飾的效果。
2. 主標題利用分割色塊來表現，插圖則是利用精緻剪貼的方法來做的。
3. 圖片的背景可以用類似色的三角形，來加強視覺焦點，並利用線條框線來豐富版面。

3

2

1

■行事海報 ■輔導海報

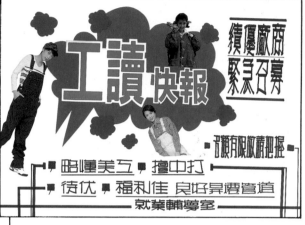

1. 副標題所用的是變形字，然此種字形掌握了活字和正字的特性來加以合成，
 其書寫技巧，讀者可以參照「POP個性字學」中的創意字體單元中的介紹。
2. 主標題的背景裝飾可以利用雲朵的造形來表現，圖片則可以由雜誌上取得。
3. 圖片可以利用多種的技法來表現，例如分割法、拼貼法、彩繪法…等，所以
 其發揮空間非常廣。

■公益海報　■告示海報

1. 本海報所壓的色塊和圖片皆有達到呼應的效果，使得整張海報的完整性很高。

2. 簡潔造形的剪貼讓海報看起來乾淨，是一種不錯的表現技法，但是須考量配色的問題，這點須請讀者多加留意。

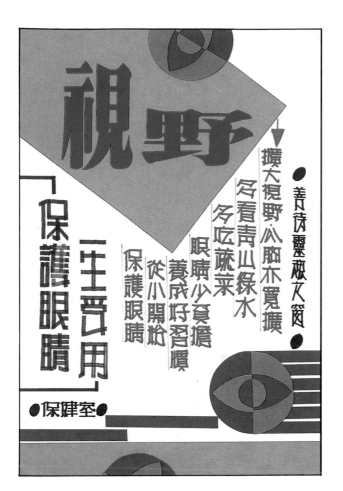

■餐飲海報 ■保健海報

1. 運用彩色圖片會增加海報訴求的真實感,尤其有關食品的相關食品的相關海報,可口的圖片會更挑起顧客的食慾,進而有衝動產生購買的行為,但是如產品和海報上的差太多,那就另當別論了。

2. 造形的圖案加上高反差的剪貼技巧,就可以讓海報很有設計感。

1

2

■促銷海報 ■招生海報

1. 利用適切的彩色圖片，運用在主題海報上，增加寫實意味，也是一種不錯的表現技法。
2. 有色紙張影印法，用寫實的圖片和可愛圖片所呈現出來的感覺是不一樣的
3. 小圖片也可以利用拼貼來擴增所占的版面空間，讀者可以多加利用，如果你找不到適合大小的圖片，但須注意別拼貼得瑣碎。

1. 利用影印法翦影也可以達到很不錯的效果,並利用輔助線來律定版面。
2. 主標可利用裝飾法突顯,強調所訴求的重點,圖片可以運用角版、滿版、去背…等技法來變化應用,壓黃金比例的色塊會讓整個版面有穩定的視覺效果。
3. 主標題可以利用加陰影的裝飾法,這樣字看起來比較有立體感。

1

2 3

■開幕海報 ■節慶海報

開幕

粉墨登場

老店新開新氣象

入會員並送精美公事包
1000即送精美公事包
消費滿500即送精美對聯滿
立民書城

辛苦辦桌

家福超商在此全新開幕

以最誠摯的心
來服務鄉親
特於中秋
節舉辦
大聚來辦桌
歡迎大家參加!!
家福超商

凡於月底前購滿2000元即可!

三十而立

自強水電行在此為您
服務三十年特於九日
下午舉辦摸彩

以更親切的服務
高級電視等你來喔!
自強水電行

1. 利用圖片貼剪集就可以創造獨一無二的圖片插圖來。
2. 精緻剪貼可以提昇海報的質感，讀者可以多加利用。
3. 壓左右色塊使版面看起來趨於穩定，利用有色紙張影印法來做裝飾既快速又簡便。

1 2

3

1. 利用圖片的造形來做視覺引導的要素，讓顧客可以把視覺集中在重點上。
2. 壓色塊可以利用廢紙來做，既經濟又能讓海報有不一樣的表達方式。
3. 跑滿版的圖案讓海報生動起來，壓上下的呼應色塊讓視覺焦點集中在中間。

1

2

3

深情相約

不在乎天長地久.只在乎曾經擁有.情人節.至心意表白的時機.燭光晚餐.甜蜜又美好.本店推出情人節特餐敬情預約中

情人燭光晚餐

奧田本餐廳

母親節特賣會

溫馨五月情

媽媽您辛苦了!

8折讓媽媽漂亮一下回饋辛苦媽媽特賣全館

本公司特於三樓仕女館

◎明日百覺◎

話中秋

百年老店

過中秋

中秋送禮兩相宜
中秋送禮看這裡
海派豬餅等著你

豬餅店

配好餅

■節日海報 ■季節海報

1. 主標題用反差的手法來表現，角版的圖片須加框，感覺比較精緻。
2. 主標題可以加不一樣顏色的框，但是注意選擇字與框的顏色關係，以不降低明識度為主
3. 插圖也可以和主標題來結合，可以相得益彰，讀者可以加以應用，但是要注意別喧賓奪主了!

2 3

1. 其明亮的配色，讓人感覺為之一亮，可愛的小葉子更活絡了整個畫面。
2. 利用輔助線來整合畫面是非常實用的密訣，善用輔助線會使得您的海報增色不少，讀者可以多加利用豐富版面。

1. 主標題若用疊字表現方法，則應考量色塊的顏色，若色塊顏色為淺色，則應先貼淺色再貼深色，若色塊顏色為深色則相反。

2. 對等壓的色塊表現方法除幾何圖形外，亦可用不規則的形狀。插圖的表現方法則用精緻剪貼再加相同顏色的外框以整合整個版面。

1

2

1. 圖片的選擇很重要，要選擇適合貼切整張海報訴求的圖片才可以，若圖片選的不對不但沒辦法將海報表現得體反而會顯得很雜亂。
2. 主標題可用分割換色的裝飾，插圖則可用圖片角版的方式，相互配合應用使整張海報更完整。
3. 此張主標用加外框的方式，再加上色紙影印跑滿版活絡版面，最後再加些類似圖形做最後的點綴。

變體字課程介紹

此種字體深受讀者的喜愛與肯定，簡單易學發揮空間頗大，可製作的內容實用又精緻，從書籤、小品、海報、標語……等皆可給人完全不同的特殊風味，亦可帶給您美學的生活情趣。

●變體字可製作出各種不同風味的作品來。

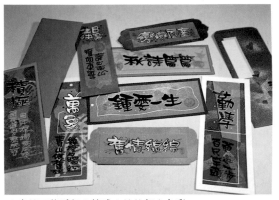

●書籤可傳遞個人情感十足的個人色彩。

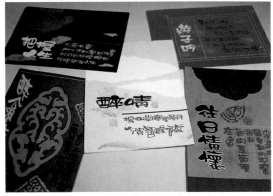

●小品給予人精緻簡單的感覺，散發復古的意味。

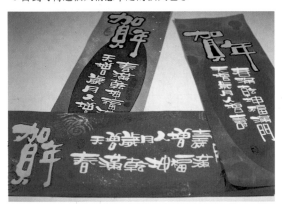

●剪貼式的技法也可靈活應用在標語的設計。

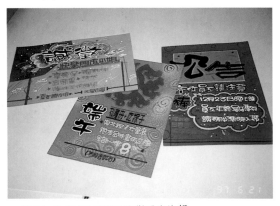

●利用各種不同的筆製作出變體字海報。

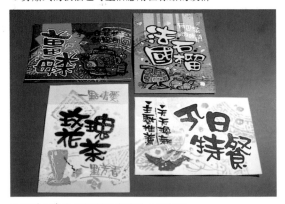

●可愛的寫意插圖亦有濃濃的中國韻味。

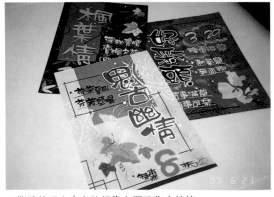

●撕貼給予人寫意的想像空間及復古情懷。

●撕貼＋剪貼
●噴刷＋圖片　●插圖＋剪影
●噴漆＋鏤空　●顏料技法
●質材技法　　　　●海報製作流程介紹
　　　　　　　●海報範例

伍、技法應用篇

三、插圖十剪影(平筆字)

平筆字的應用空間頗廣,但所需的廣告顏料扮演著吃重的地位,由於顏料的可塑性較強,讀者可依自己的喜好而決定顏色的搭配,平筆因為其筆毛較軟所以一隻筆可書寫出不同的尺寸,也需要靠裝飾來增加主標題的精緻度。剪影式的插圖設計意味濃厚,讓整張海報的訴求簡單,明朗而富有創意,整個版面以插圖為主所展現出的編排形式也趨向於互補的風格。

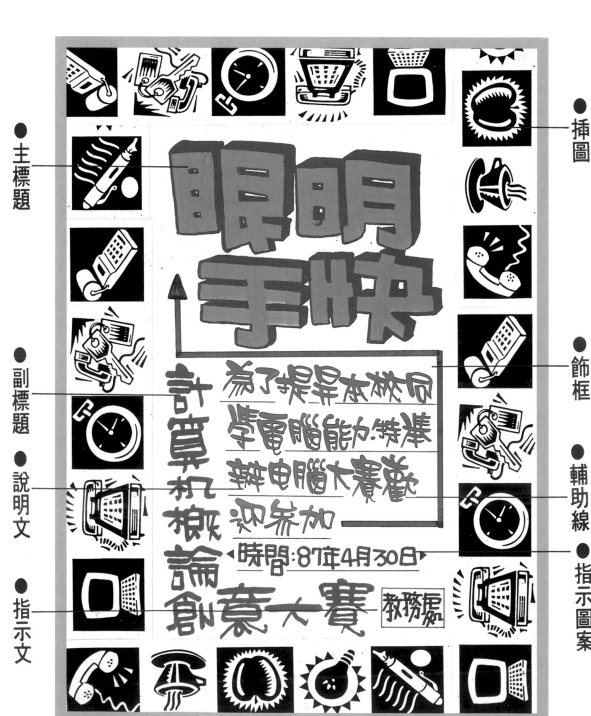

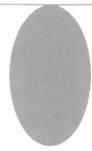

四、噴漆十鏤空(印刷字)

　　其下範例是運用鐵力士噴漆做為底紋的效果可展現模糊的美感，強調出海報的主體風格，運用變體字筆法更為貼切。主標題是採鏤空法，取底紙的顏色做底為先割完字配置於定位再使用噴漆製造出模糊的感覺，再把字形拿掉就能有此效果。插圖則採類似色的鏤空法，上下呼應的感覺有版面延伸的作用，可使整張海報更有張力，完全呈現變體字的另類風格。

● 主標題

● 副標題

● 說明文

● 指示文

● 插圖

● 飾框

● 輔助線

● 指示圖案

● 變體字海報

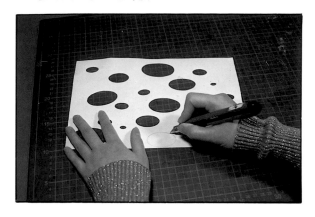

 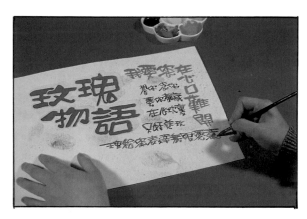

<div style="text-align:center">

1	4
	5
2	6
3	7

</div>

1. 利用橢圓板來自己割製形版。
2. 用顏料和牙刷來噴刷在形版上，製作內噴刷的效果。
3. 書寫主標題，用濃度高的廣告顏料。
4. 利用廣告顏料來加主標題的框。
5. 書寫副標題。
6. 書寫更小字的說明文和指示文。
7. 用大雄獅在保麗龍上做腐蝕玫瑰的圖案。

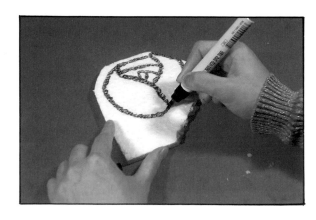

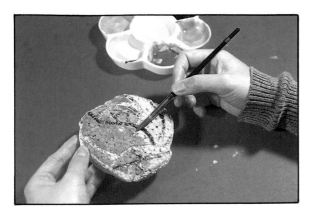

8. 在造型保麗龍上均勻著上廣告顏料。

9. 押印在適當的位置，並押出血的效果。

10. 加線段來整合畫面並加上指示圖案。

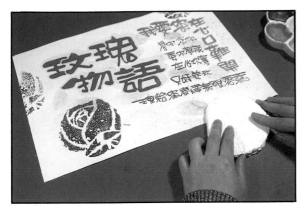

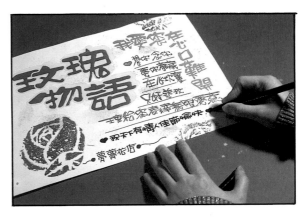

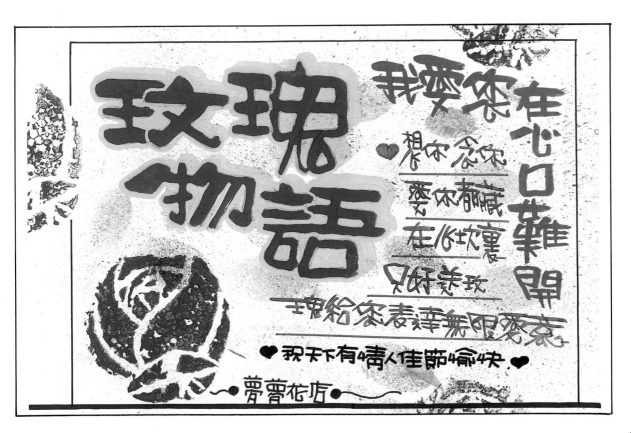

●平筆字海報

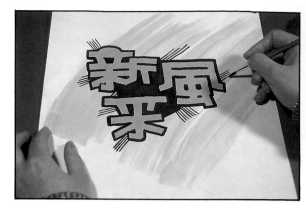

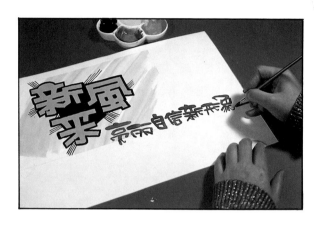
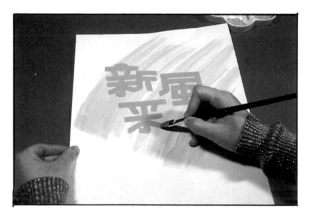

1. 利用廣告顏料在溼海綿上著色。
2. 再快速地刷過主標題的背景位置。
3. 利用平筆和濃度高的廣告顏料書寫主標題。
4. 用墨汁和圓筆來加框,並作適當裝飾。
5. 書寫橫式副標題。
6. 利用廣告顏料書寫說明文,須注意顏色不可過淺。
7. 尋找工具書內適合的圖案,並影印放大。

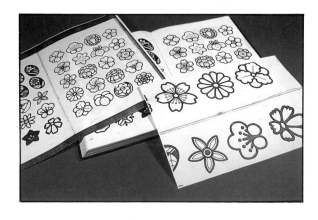

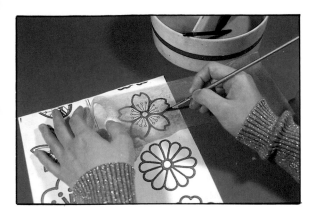

8. 綿紙覆在圖形上，用溼筆畫輪廓。

9. 用手撕出形狀並貼於適當處。

10. 最後用雙頭筆加框加線段來整合版面。

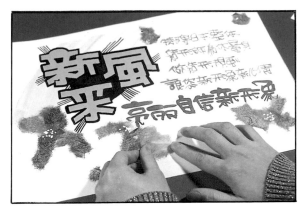

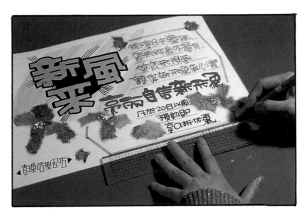

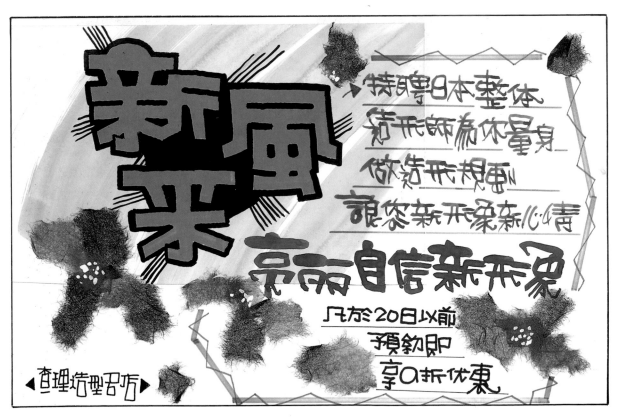

■告示牌

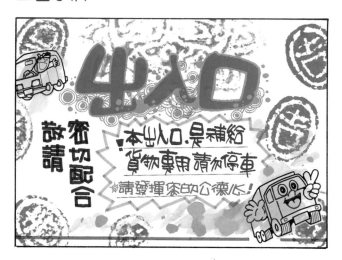

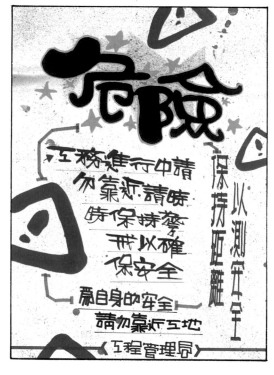

校園篇

1 2

3

1. 變體字的主標題可以利用類似色來做裝飾點綴，其插圖可以運用影印法的圖
 片刷上淡彩即可。
2. 插圖的表現有很多方法，用「甲苯」來轉印圖片亦有不一樣的效果，讀者可
 以試試看喔！
3. 強調第一筆特別粗的主標，其餘的筆劃則皆用筆尖來書寫，須注意書寫時墨
 汁沾飽滿一點，書寫效果比較好。

■徵人海報

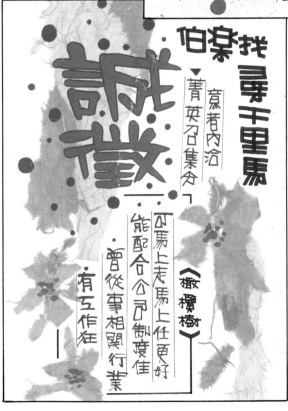

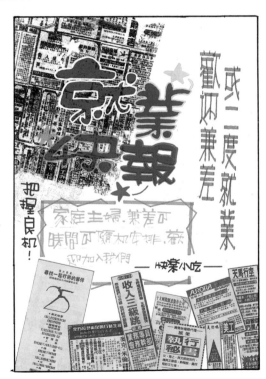

1. 運用噴刷的效果，使整張海報呈淡霧的黃色，達到豐富畫面的感覺，並利用廣告顏料繪鏤空上色映襯版面。

2. 撕貼棉紙運用在變體字海報上是一種很好發揮並貼切的表現方法，亮麗的配色讓海報更為討喜。

3. 主標題為可愛的打點字，運用不同顏色的廣告顏料來加框，感覺很活潑。插圖則用切合主題經濟的報紙剪貼來表現。

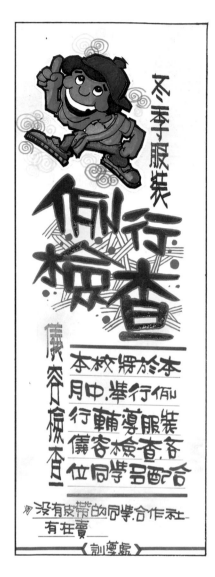

■行事海報 ■輔導海報

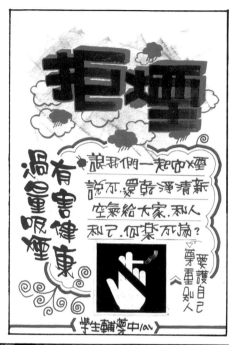

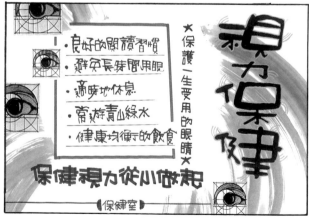

1. 海報也可以利用鐵樂士噴漆，噴出霧狀效果。插圖則利用彩色筆漸層上色，
 其背景帶三枝筆的概念來做裝飾。
2. 灰色的粉彩可以製造煙霧的感覺，配合主題「拒煙」。
3. 利用影印法，影印大小不一的圖片，分置在海報上，是既快速又簡便的好法
 子，讀者可以多加應用。

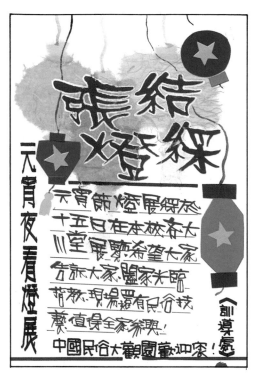

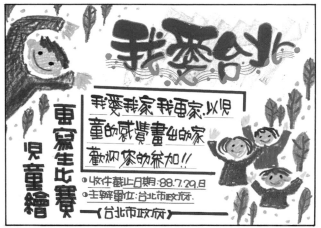

■比賽海報 ■展覽海報

1. 棉紙撕貼和簡單的剪貼就可以點出主題訴求，然主標題用立可白來勾邊。
2. 臘筆的質感很適合小朋友屬性的海報，善加利用就有很可愛活潑的效果。
3. 影印圖片再繞版面周圍，讓所有文案都居中編排，是一種比較另類的編排風格。

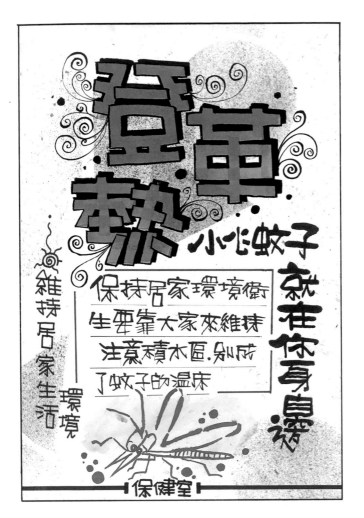

■公益海報 ■告示海報

1. 可以利用紙鏤空做紙模，在內噴刷，就可以有不一樣形狀的噴刷效果，就像本海報所應用的感覺。
2. 用筆先在紙上刷溼版面，再用淡彩刷一遍就可以製造出漸層效果，加上噴刷就可以有比較不一樣的意境喔！你也可以試試看。

■餐飲海報 ■保健海報

1 2

3

1. 主標題應用收筆字來表現，其收筆字就是由筆頭比較粗，筆尖比較細筆劃來
　 構成，書寫時將每一筆劃製造成三角形，無形之中所組合成的字架就會有比
　 較特殊的風格。
2. 花俏字也可以圓頭水彩筆來表現，比麥克筆有更多顏色選擇。
3. 平筆字寫完，可以用小一點的平筆來加中線裝飾。簡單具象的翦影插圖也可
　 多多運用喔！

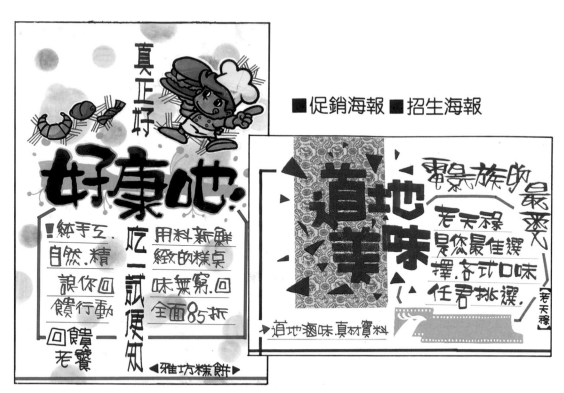

■促銷海報 ■招生海報

行業篇

1. 使用彩色筆來漸層上色，使插圖感覺很可愛亮麗並加強畫面視覺效果。
2. 用金花紙或友襌紙等特殊紙材來壓色塊，可以使海報呈現不同的風情。
3. 壓印的使用，可使畫面有古樸的意味，插圖則可用有色紙張影印相關圖片分置在版面上。

1.彩色圖片的應用可以由雜誌、DM…等取得,利用角版、滿版、去背、彩
　繪、分割…等概念來變化,但在選擇圖片須考慮和主題的適切性。
2.吹畫所形成的底紋能讓海報有不一樣的味道。
3.利用高反差感覺來繪製插畫,視覺效果很強烈。

■節日海報 ■季節海報

1. 彩色圖片可以利用拼貼來做出自己想要的效果以配合主題的訴求。

2. 主標題利用外噴刷來製造出反白的效果,插圖則用廣告顏料鏤空上色跑滿版來表現。

3. 利用葉片拓印,其葉脈的紋理,也可以增加海報不同的風情,其插圖可以利用廣告顏料單色加框來表現。

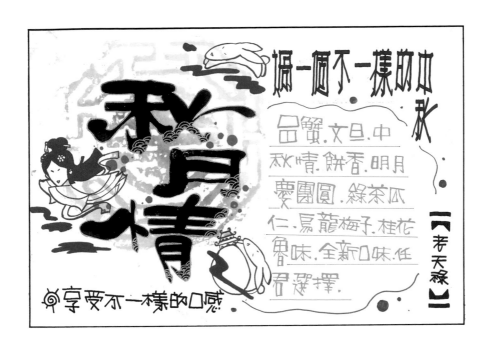

1. 配合主題選擇漸層的壓印，是一種很容易表現中國味的技法，讀者可以多加利用。

2. 用金花紙剪有中國味的形狀來押色塊，是表現中國味或運用在傳統節日上，有極佳的視覺效果。讀者更可以參考「POP變體字」內各種的表現技法來加以應用。

1

2

■形象海報 ■訊息海報

1. 有關於小朋友屬性的海報，可多多利用臘筆來表現。

2. 利用色棉紙撕貼來壓色塊也有不同的風情。

3. 有造型的剪影跑滿版也是一種簡易又能表現很不錯的視覺效果，讀者可以應用看看。

4. 壓印可愛的小魚配合主題讓人感到很休閒，加上用有色紙影印圖片來做插圖就很貼切主題。

■告示海報 ■說明海報 ■產品訊息海報

1. 壓印綠色的葉片搭配主題是很貼切的，加上鏤空的圖案，就形成一幅很有風格的海報。
2. 善用立可白可以有意想不到的效果喔！如運用在色底海報上還可以拿來書寫反白字，你也可以嘗試
3. 善用剪貼在插圖上可以讓海報的質感提昇。

1 2

3

143

校外推廣課程介紹

　　POP推廣中心所設計一系列的課程，兼具實用、休閒娛樂的價值，每種課程皆經過研究、讓您快速掌握學習的重點，以下課程提供給讀者參考。

●各式POP海報系統教學。

●白底POP海報可使手繪的風格完全呈現。

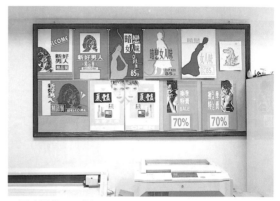

●圖片設計POP帶您進入平面設計的領域。

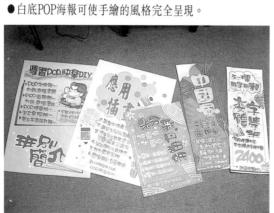

●變體字海報利用各種不同的技法展現特殊風格。

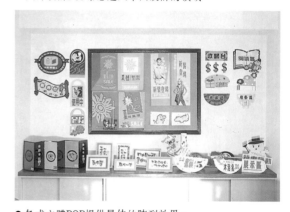

●各式立體POP提供最佳的陳列效果。

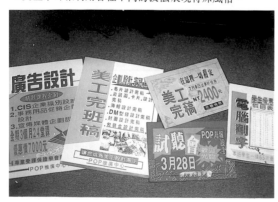

●印刷字海報可提昇海報的精緻度。

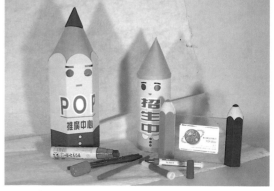

●各式質材的POP可應用在不同的場合。

●數字英文字應用

●海報製作流程

陸、數字
英文字應用篇

一、數字英文字應用

數字為較難書寫的字其變化空間也非常大,除了基本形(七種數字)一般體,圓角歌德體,平角歌德體,嬉皮體、方體、鑿刀體……等,可運用此為基本架構加以延伸變化,可拉長壓扁,移花接木,變粗換細,使字形更多樣化,可依此觀念轉換成英文字。也可書寫出多變化的英文字。其下範例以英文字為主標才配合影印法,使其版面更加精緻。

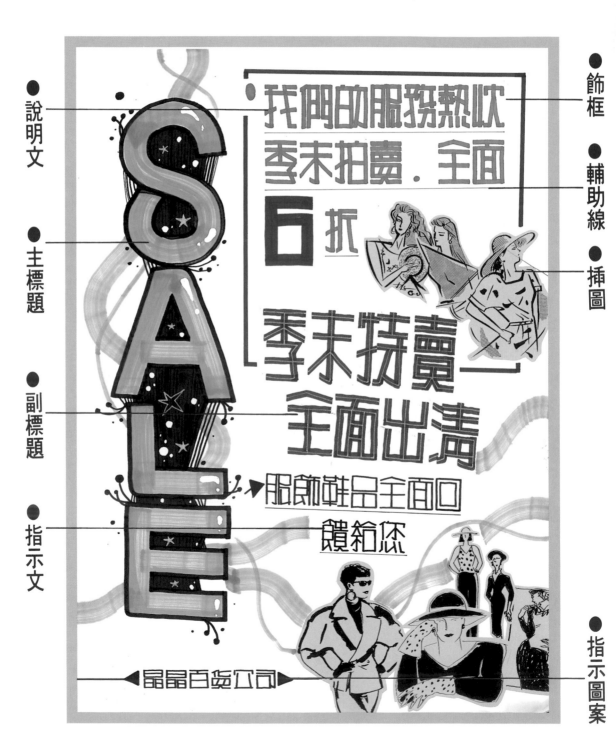

說明文
主標題
副標題
指示文

飾框
輔助線
插圖
指示圖案

●標價卡

 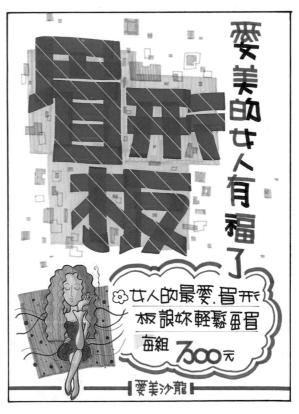

1. 利用櫻花麥克筆書寫主標題。
2. 用淺色的雙頭筆，和淺灰色調來做背景變化。
3. 找到合適的圖案利用麥克筆上色並加背景。
4. 利用雙頭筆尖頭書寫內文，數字部份可用較亮的顏色。
5. 加線段來整合畫面，律定版面構成。

●價目表

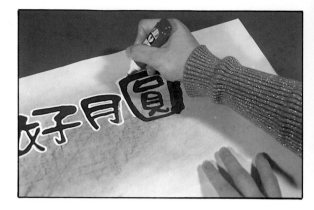
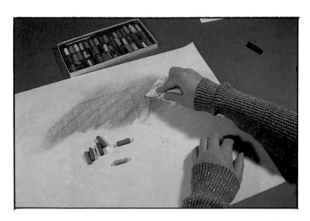
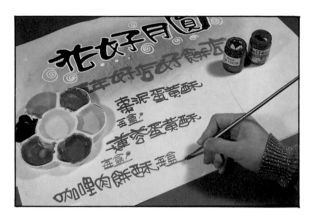
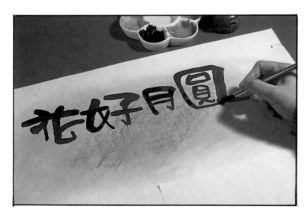
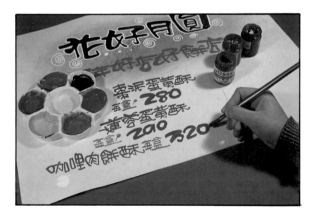

1	4
	5
2	6
3	7

1. 用類似色粉彩刷出主標題的背景顏色。

2. 利用衛生紙擦暈出漸層粉淡的效果。

3. 書寫主標題——變體字。

4. 利用立可白做裝飾,豐富版面。

5. 書寫內文,須注意版面配置及字形大小。

6. 書寫數字,可用明顯統一的顏色書寫,
 清楚明瞭。

7. 由工具書找到合適圖案,並影印放大。

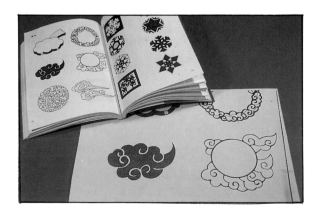

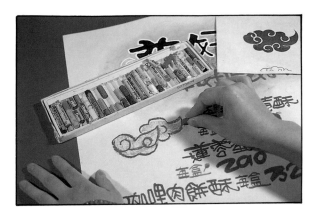

8

9 10

8. 利用蠟筆著色，加類似色的框邊。

9. 利用更深的類似色加強，讓圖案更精緻。

10. 加輔助線來整合畫面。

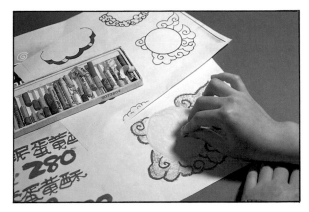

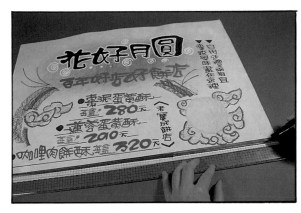

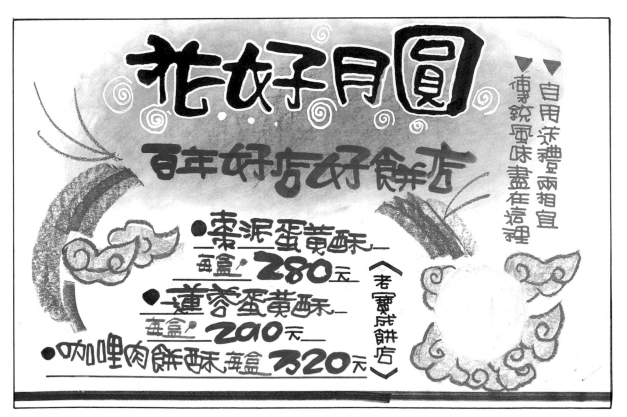

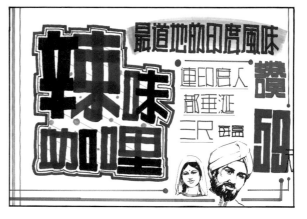

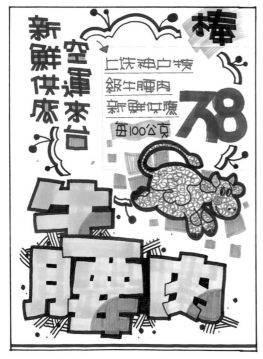

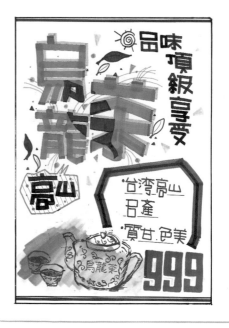

標價卡

1	3
	4
2	5

1. 主標題正字的變化可用各種粗細來表現，再配合裝飾更能強調此張標價卡的訴求。

2. 插圖除重疊法上色外，可用其他技法做些變化。

3. 有些標價卡文案較少，可以插圖滿版及飾框的變化來精緻畫面。

4. 主標題採中間調書寫，用換部首的裝飾，加上類似色的外框，使整張海報更具變化。

5. 綠色的主標題用特殊的葉子形狀做字裡圖案分割，說明文的飾框亦用類似色來表現，更能強調整張海報的一致性。

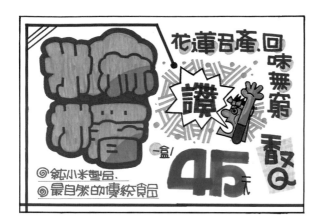

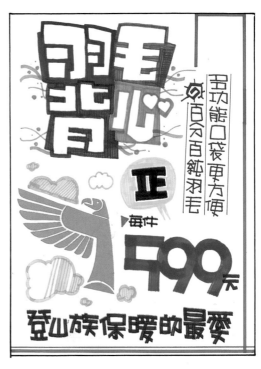

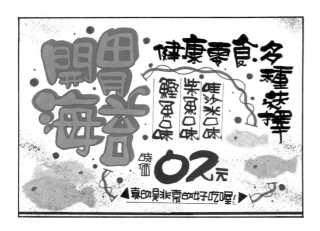

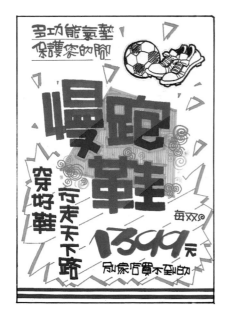

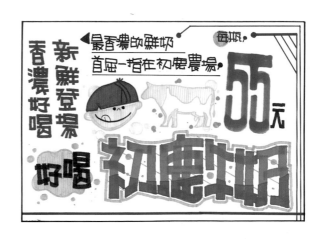

1. 胖胖字的表現空間大，加上插圖跟配件裝飾使其創意空間更大。
2. 插圖亦可用撕貼來表現，加上變體字的架構，整張標價卡的感覺更具古意。
3. 平筆字的主標題，特殊的飾框，使標價卡的活潑屬性更強烈。
4. 一筆成型字的裝飾配合精緻剪貼的插圖，最後再以框整合版面。
5. 經過變形的主標題，做上分割的裝飾，其中的變化空間會更大。

1	
2	4
3	5

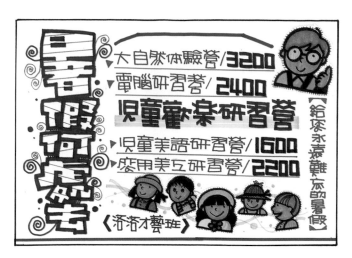

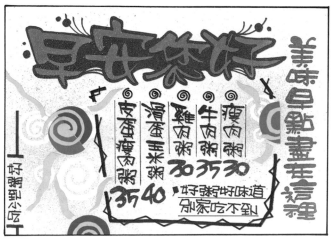

1
2
3

1. 一筆成型字的主標題，可愛的插圖配合麥克筆上色技法，較適合應用在活潑屬性的行業。

2. 整張海報都用變體字來書寫，剪貼的插圖表現，最後再以外噴刷的方式整合畫面，使海報更精緻。

3. 變形字掌握了活字與正字的特性，使字體的動態多，具可看性。主標題加了中線使其變化更多，更突出。

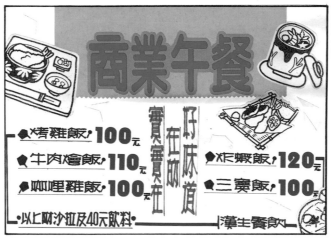

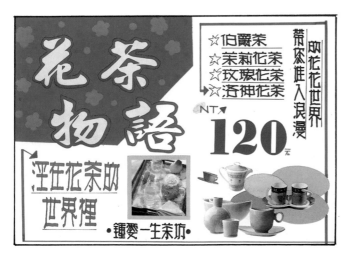

1. 彩色圖片可從雜誌上找，圖片應符合主標題，運用合適的圖片穿插點綴畫面，使海報更具高級感！

2. 黃金分割壓的色塊表現，加上印刷字體的外框裝飾，可使版面高級，另外插圖的表現方法可用色紙影印的特殊技法跑滿版，最後再以框線做最後的畫面律定。

3. 「花茶物語」的主標題，應該使用合適的顏色，並配合貼切的小花精緻主標題，再尋找高級感的圖片做角版及去背版的應用，整張海報的高級優雅感覺即可表現出來。

159

促銷
海報

1
3 2

1. 把數字當成主標題並做上立體框的裝飾使這張海報別具特色，插圖的表現用雙頭筆描外框跑滿版也是一種不錯的表現手法，讀者可加以應用。

2. 將主標題放在四個角落，插圖、副標題及指示文擺在四邊空檔處，把說明文及數字放正中間也是頗具創意的編排方式。

3. 深色的主標題可用立可白及銀色勾邊筆做一些細部裝飾，插圖使用廣告顏料上色重疊法可調出更多層次的顏色整張海報表現出精緻感。

1. 符合海報主題的字形，貼切的顏色運用，合適的心型做點綴，並用玫瑰做插
 圖呼應，真的有情人節親蜜感覺，讀者可針對海報屬性做合適的應用。
2. 深色的主標題加上立體外框並用銀色勾筆打斜線有精緻畫面的效果，特殊的
 插圖表現及花俏的飾框也能使海報更具可看性。
3. 除了國字、數字能當主標題之外，英文文字也能用在主標題，再配合類似色的
 插圖影印技法，加些線條做最後整合也是不錯的表現方法。

1. 胖胖字給人活潑的感覺,再加上插圖的可愛圖案,讓海報能充份表現出所要的活潑感。

2. 平筆字也能用立可白及銀色勾邊筆做裝飾,再從雜誌上找出符合海報的圖片,做去背版穿插貼的方式,加上背景,最後用框線做整合。

3. 壓印的圖案除了用在變體字海報上也可用在價目卡上,配合類似色的噴刷技法做最後律定,海報就與眾不同了。

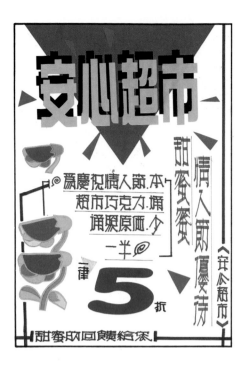

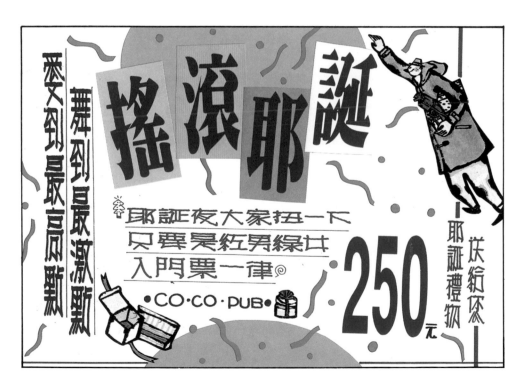

1. 三角型的色塊及三角型的點綴讓海報沒有衝突性。印刷字體的海報應配合花朵的精緻剪貼，海報的高級感才能顯出來。
2. 主標是用印刷字體，但其裝飾應謹記「換字的顏色，不換框的顏色。換框的顏色，不換字的顏色。」的規則，才不會使海報有雜亂的感覺。
3. 此張海報訴求的是「歡樂溫馨」的感覺，可用紅配綠的配色方式，再剪些綠色彩帶做畫面的整合，海報的特色便可明顯的看出來。

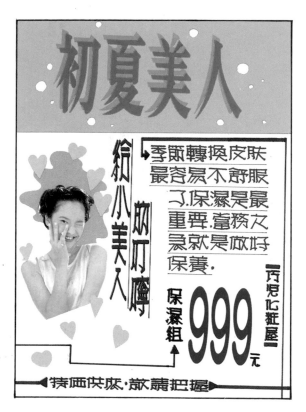

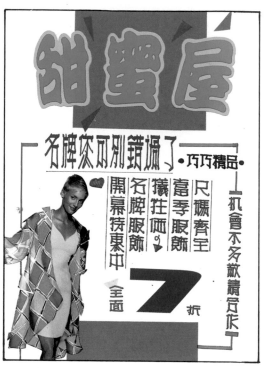

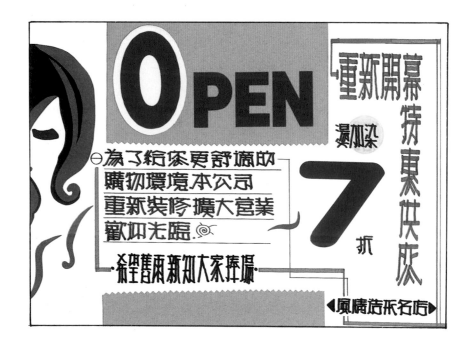

1 2

3

1. 藍色的色塊約占版面的1/3，再把主標題貼在色塊上，用立可白做點綴，找尋適合的圖片，整張海報予人乾淨清爽的感覺。

2. 對等壓的色塊壓法，主標題用類似色表現方法，插圖用分割法，最後用框做結束。

3. 這張也是用對等壓的方式，但用鋸齒剪刀剪出來的色塊感覺較不一樣。選擇合適的插圖，利用顏色來變化出層次也頗具美感。

1 2

3

1. 插圖的表現方法是用影印法再畫上淺色幾何圖形色塊，跟主標題的寫意大體色塊有對立的效果。但切記色塊不宜太深太雜。
2. 淺色的主標題可用角20的淺色來書寫，再用類似色加框連成色塊是不錯的表現方法。插圖則應該選擇2個類似圖案做呼應較佳。
3. 副標題的大體色塊可用角20黃、橘二色刷出漸層感,主標題的特色則在於「減」字的右上角那一點，往外帶出去，具趣味感。

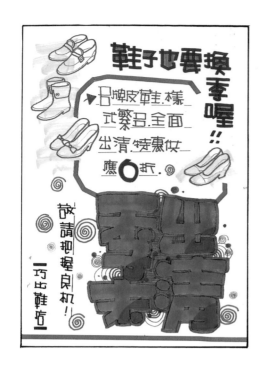

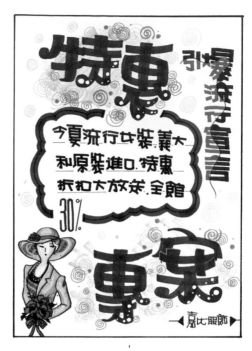

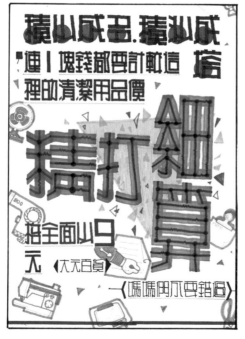

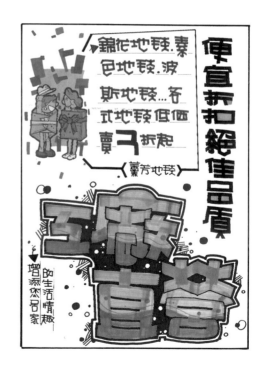

1 2

3 4

1. 整張海報最具特色的主標題是採對比色配色方法，再加上直粗橫細的變化，
讓人一眼就可看出張海報的訴求。
2. 這張海報是採特殊的編排方式，將主標題分開放在上、下方，再用副標題、
說明文、插圖來填空間，也是新的嘗試，讀者亦可試試。
3. 當海報文案較少時，可將主標題的字放大，並利用插圖跑滿版以點綴空間。
4. 海報空間若剩下不多，則插圖就應該選小一號的來使用，但基本上插圖比例
也不宜太小，否則效果不但沒表現出來反而會讓海報不具特色。

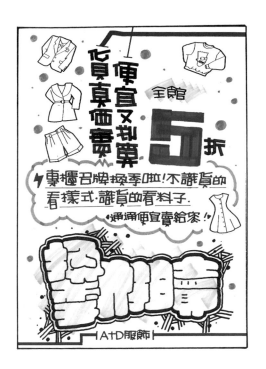

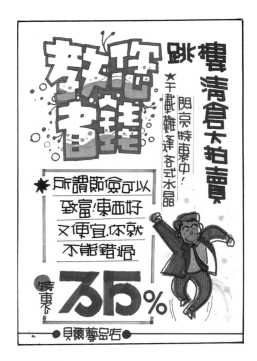

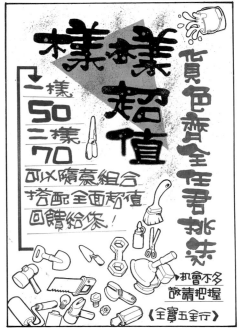

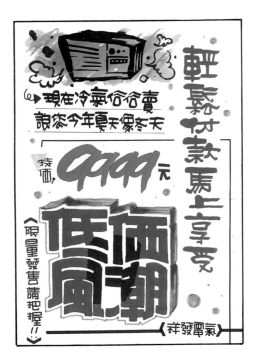

1. 胖胖字的裝飾可用櫻花麥克筆刷上寫意色塊，影印技法跑滿版。

2. 一筆成型字可用字裡的分割，類似色的配色方法來表現。插圖則用麥克筆上色，錯開框來表現。

3. 書寫變體字時，應貼上色塊較佳。選擇合適的圖案，採用影印法加以運用。最後一定要再加上框線做整合。

4. 平筆字再融合變形，頗具變化。插圖則可用較寫意的方式來表現。

1 2

3 4

167

★活動標準字

新辛心小青
POP VS TEACHER

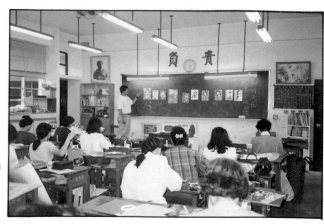

●POP剪貼課上課情形(作品檢討)

●張貼於辦公室的宣傳海報

●成果展簽名簿
　內部展示。

●成果展簽名簿外方設計展示。

●成果展歡迎海報展示。

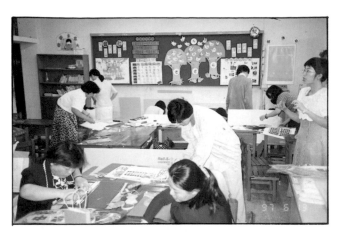

★活動標準色

●成果展裱背作品佈置會場的情形。

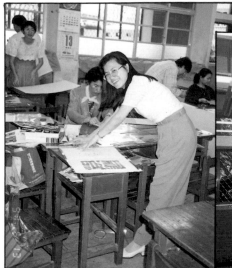

●勞苦功高的班長邱老師。

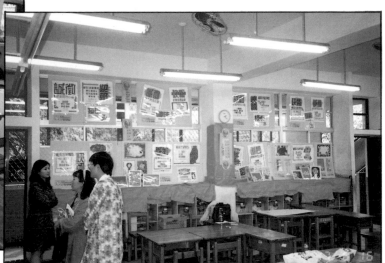

●成果展陳列展示效果。

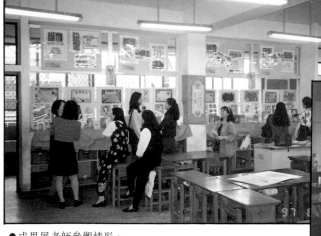

●成果展老師參觀情形。

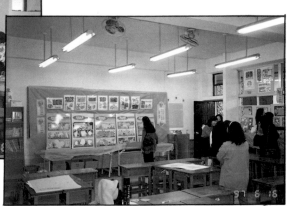

●師生聯展的陳列效果。

173

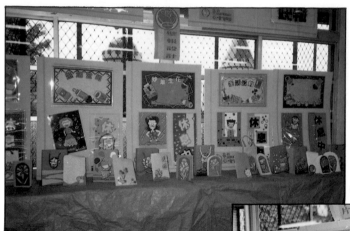

●POP剪貼作品展示(裱畫、公告欄、指示牌)

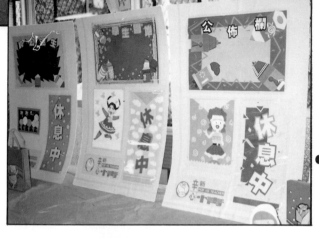

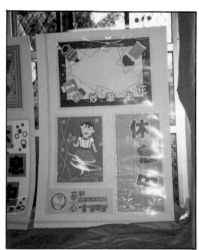

●POP剪貼作品強調色塊，文字，圖案的剪貼技巧。

●POP剪貼作品配色是非常重要

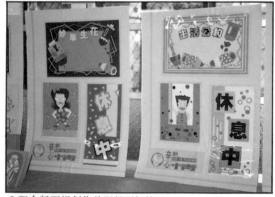

●配合版面規劃作品顯得更加精緻。

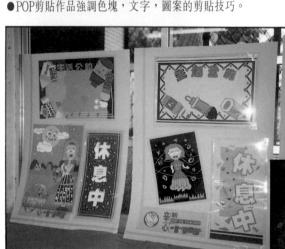

●維護作品可使用賽璐片裱背使作品更精緻。

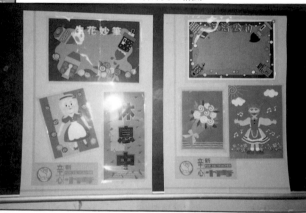

●剪貼POP可活潑應用在環境佈置上。

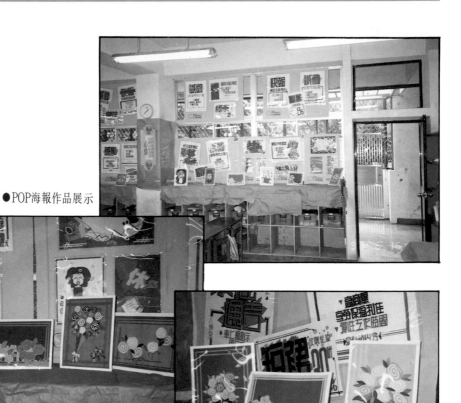

●POP海報作品展示

●精緻小品陳列效果。

●簡單易學的的玫瑰小品快速又漂亮。

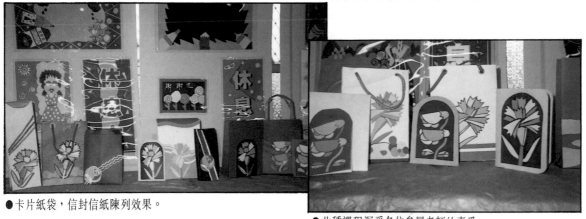

●卡片紙袋，信封信紙陳列效果。

●此種課程深受各位參展老師的喜愛。

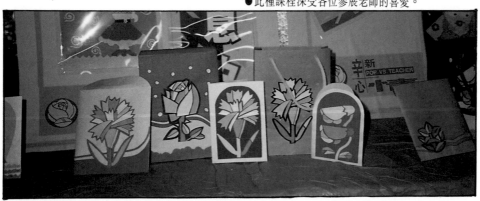

●瞧瞧每個老師都是巧藝高手吧！

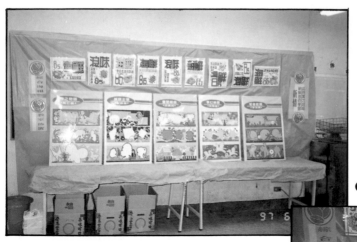

●POP推廣中心環境佈置課程成果發表。

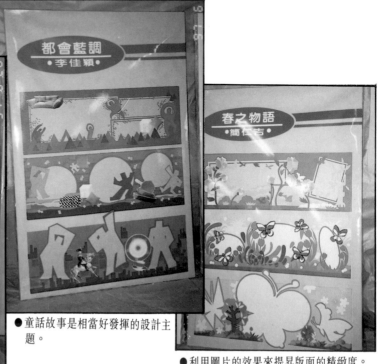

●每種設計風格都強調其完整性。

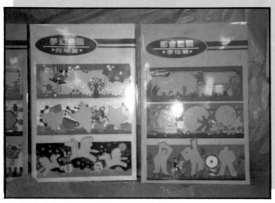

●顏色也是環境佈置最為重要的課題。

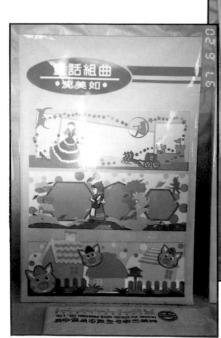

●童話故事是相當好發揮的設計主題。

●利用圖片的效果來提昇版面的精緻度。

●綠色給予人非常春天的感覺與主題頗為穩合

178

●造形剪貼技巧成了環境佈置不可或缺的技法。

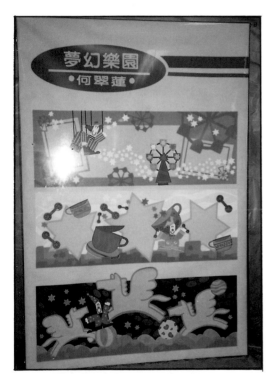

●兒童樂園鮮艷的色彩給予人奔放的效果

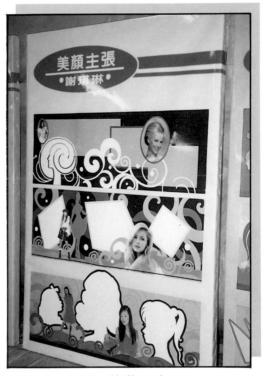

●高級的造形與圖片的氣質相契合。

●插圖標價卡展現參展老師繪畫的天份。

學習POP・快樂DIY
挑戰廣告・挑戰自己

● 如果你是社團文宣

　　渴望快樂DIY，這裡讓你成為社團POP高手。

● 如果你是店頭老闆

　　缺乏佈置賣場的能力，這裡讓你輕鬆學會POP促銷。

● 如你是企劃人員

　　希望有創意POP素養，這裡讓你培養更多專長

　　　　● 如果你什麼都不是

　　　　　這裡歡迎有興趣的你

　　　　　隨時來串門子，備茶水

　　　　　款待。

精緻手繪POP廣告系列叢書

作者 簡仁吉

率領專業師資群

為你服務

變體字班隆重登場

字體班、海報班、插畫班、設計班熱情招生中。

　　新班陸續開課，歡迎簡章備索。

POP 推廣中心 創意教室

ADD：重慶南路一段77號6F之3

TEL：(02) 371-1140

POP字學系列

專業引爆 · 全新登場

NEW OPEN

北星信譽推薦
必屬教學好書

① POP正體字學
字學公式、書寫口訣、變化、技巧、
最有系統的規劃、輕鬆易學、健康成
為POP高手

② POP個性字學
字學公式、字形裝飾、各式花樣字、
疊字介紹、編排與構成，延伸POP的
創意空間

③ POP變體字學〈基礎篇〉
筆尖字、筆肚字、書寫技巧、各種寫
意作品介紹〈書籤裱畫、標語、海報〉

◀ 定價450元 ▶

全國第一套有系統易學的POP字體叢書

新形象出版事業有限公司
北縣中和市中和路322號8F之1／TEL：（02）920-7133／FAX：（02）929-0713／郵撥：0510716-5 陳偉賢

總代理／北星圖書公司
北縣永和市中正路391巷2號8F／TEL：（02）922-9000／FAX：（02）922-9041／郵撥：0544500 北星圖書帳戶
門市部：台北縣永和市中正路498號／TEL：（02）928-3810

精緻手繪POP叢書目錄

POINT OF
PURCHASE

北星信譽推薦・必備敎學好書

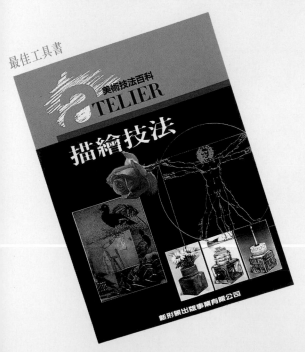

POP 海報秘笈

（手繪海報篇）

定價：450元

出　版　者：新形象出版事業有限公司
負　責　人：陳偉賢
地　　　址：台北縣中和市中正路322號8Ｆ之1
電　　　話：29283810（代表）
ＦＡＸ：29291359

編　著　者：簡仁吉
發　行　人：顏義勇
總　策　劃：陳偉昭
美術設計：黃翰寶、簡麗華、李佳穎、何翠蓮
美術企劃：黃翰寶、簡麗華、李佳穎、何翠蓮

總　代　理：北星圖書事業股份有限公司
地　　　址：永和市中正路462號5Ｆ
門　　　市：北星圖書事業股份有限公司
地　　　址：永和市中正路498號
電　　　話：29229000（代表）
ＦＡＸ：29229041
郵　　　撥：0544500-7北星圖書帳戶
印　刷　所：皇甫彩藝印刷股份有限公司

行政院新聞局出版事業登記證／局版台業字第3928號
經濟部公司執照／76建三辛字第214743號

西元2004年1月　第一版第一刷

國家圖書館出版品預行編目資料

POP海報秘笈. 手繪海報篇 ／ 簡仁吉編著, --
第一版, -- 臺北縣中和市：新形象, 1998
民87
　　面：　　公分

　　ISBN 957-9679-33-9（平裝）

　　1. 美術工藝 - 設計 2. 海報 - 設計

946　　　　　　　　　　　　　　　　87000625